뒷 모 습

# 뒷모습

이연식 인문에세이

예술이 탐닉한 인간과 세계의 뒷면

이봄

뒷모습은 불길하다. 신분이 높은 사람 앞에서 물러날 때는 뒷모습을 보이지 않기 위해 뒷걸음질을 했다. 적이라든가 의심스러운 상대에게 뒤를 보이면 안 된다는 건 당연하지만, 높은 사람에게 뒤를 보이면 안 되는 이유는 무엇일까? 뒷모습이 상서롭지 못하기 때문이다. 뒷모습은 여기에 있으면서도 저곳彼岸을 가리킨다.

　어느 순간 부모나 스승, 연인의 뒷모습을 보고는 뜻밖의 감정에 사로잡힌 경험이 있을 것이다. 떠나는 아들에게 귤을 사주려고 철로를 건너 맞은편 플랫폼으로 버둥거리며 올라가는 아버지의 뒷모습. 교과서에도 실린 주쯔칭朱自淸의 『아버지의 뒷모습』에 나오는 장면이다.

　뒷모습은 비밀스럽다. 얼굴과 표정을 감추고 있기 때문이다. 하지만 이 때문에 오히려 뒷모습이 진실을 꾸밈없이 드러낸다고도 한다. 얼굴과 표정은 꾸미고 속일 수 있지만 뒷모습은 그럴 수 없다. 자신의 세계를 잘 닦아온 사람의 품격 또한 뒷모습에서

드러난다고 한다.

우리가 길을 걸을 때 보는 사람들의 절반은 뒷모습이다. 하지만 우리는 이 절반을 거의 기억하지 않는다. 뒷모습은 망각과 관련된다. 늘 뒤에 달고 다니면서도 대부분의 순간 스스로의 뒷모습을 잊어버린다. 뒷모습을 공들여 꾸미는데도 그것이 진실을 드러내고 마는 건 이 때문이다. 뒷모습은 곧잘 주인의 의도를 벗어난다. 뒷모습은 개척되지 않은 땅, 혹은 이미 일구어놓고 잊어버린 땅이다. 뒷모습은 괄호다.

'모습'은 보이고 보여지는 것이다. '뒤'는 부정적인 의미, 뭔가를 숨긴다는 의미를 담는다. 뒷모습은 세상이 스스로를 가리면서도 드러내고, 드러내면서도 가리는 방식이다. 거꾸로 그것은 우리가 세상을 바라보는 방식이다. 이 책은 뒷모습이라는 커다란 역설과 신비를 독자 여러분과 나누려는 작은 시도이다.

## 차례

# 보이지 않는
# 눈길

우리는 종종 그림 속에서 뒷모습을 보이는 인물을 바라본다. 그 인물은 우리와 같은 방향을 바라본다. 방향이 같으니까 보는 것도 같을까? 우리는 그림 속의 뒷모습과, 그 인물이 보는 것을 번갈아 본다.

그림 밖에도 뒷모습이 있다. 미술관의 작품 앞에서는 다른 사람의 뒷모습을 보게 된다. 루브르 미술관에서 〈모나리자〉를 직접 본 사람들은 누구나 그런 이야기를 한다. 산만하고 소란스러운 공간에서 잘 보이지도 않는 작은 그림을 보려고 발돋움을 해야 했다고. 〈모나리자〉는 수많은 뒷모습이 모인 거대한 덩어리 사이로 겨우 볼 수 있을 뿐이다. 미술관의 뒷모습은 작품을 가리는 방해물이다. 하지만 이들 뒷모습에 문득 주의를 기울이면 다른 국면이 열린다. 뒷모습들은 〈모나리자〉를 가리기만 하는 게 아니라 떠받친다.

그림 밖의 뒷모습을 볼 때 종종, 몰래 그 사람을 쳐다보는 행위가 떳떳지 못한 것처럼 느낀다. 하지만 같은 방향을 보려면 뒷모습을 보지 않을 수 없다. 시선과 감정은 끝없이 어긋난다.

# 크리스티나를
위하여

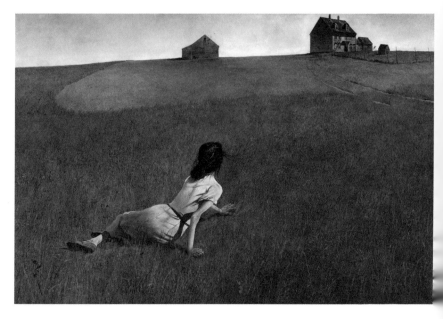

**크리스티나의 세계**

앤드루 와이어스,
패널에 템페라, 1948년, 뉴욕 현대미술관

화가 앤드루 와이어스Andrew Wyeth는 광막한 공간에 사람을 던져 놓기를 좋아했다. 이 그림에서 공간은 더욱 넓고 인간은 더욱 무력하다. 한껏 공간을 넓히다보니 공들여 묘사한 풀밭은 운동 경기장처럼 부자연스러워 보일 지경이다. 가닿을 수 없는 언덕 위의 농장을 바라보는 여성은 와이어스의 이웃에 살던 크리스티나 올슨이다. 하반신을 움직일 수 없어서 늘 자기 농장 주변을 기어다녔던 크리스티나를 보고는 모델로 삼아 이 장면을 꾸몄다.

이 그림이 공개된 뒤로 사람들은 그림 속 크리스티나의 모습에 연민을, 혹은 자기연민을 투사했다. 와이어스는 크리스티나의 안부를 묻는 편지를 끝없이 받았다고 한다. 그는 이 뒤로 20년 동안 크리스티나를 여러 번 그렸고, 당연하게도 대부분 얼굴이 보이도록 그린 그림이었다. 하지만 그런 그림들은 그다지 알려지지 않았다.

그림 속의 뒷모습은 얼굴이 보이지 않기 때문에 온갖 감정을 빨아들인다. 크리스티나의 쓸쓸한 뒷모습에서 격정이 느껴진다. 보이지 않는 눈길이 영원을 향한다.

# 작품이 된
# 관객

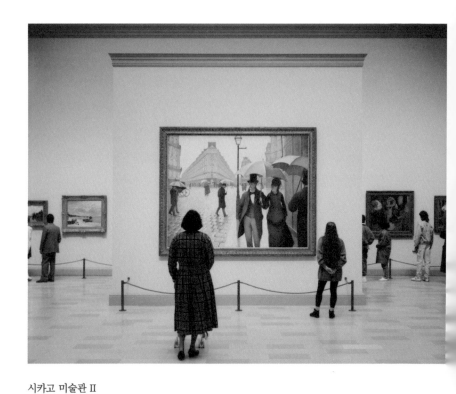

**시카고 미술관 II**

토마스 슈트루트,
크로모제닉 프린트, 1990년

미술관에는 뒷모습이 가득하다. 뒷모습 때문에 작품을 온전하게 보기가 어렵다. 완벽한 시야를 바란다면 이들 뒷모습은 거치적거리는 방해물이다. 하지만 달리 생각하면 이렇게 서로를 방해한다는 건 좋아하는 작품이 겹친다는 뜻이다. 작품을 가리며 들어오는 뒷모습은 같은 취향과 열정을 확인하는 뜻밖의 몸짓이다.

미술관에서 작품을 찍다보면 바라지 않던 뒷모습이 담기게 된다. 그런 뒷모습을 아예 주제로 삼은 작가가 있다. 토마스 슈트루트Thomas Struth는 미술관에서 작품을 바라보는 관객들을 사진에 담았다. 봉이 김선달이 대동강 물을 팔았던 것처럼 먼저 찜한 게 임자인 주제지만, 이 시리즈를 통해 슈트루트는 미술관에서 벌어지는 시선의 흐름에 구체적인 형상을 부여했다. 슈트루트의 사진은 미술관이라는 공간이 관객과 유기적인 관계를 맺고 있음을 보여준다.

뒷모습들은 미술관을 헤엄치듯 떠다닌다. 작품은 뒷모습에 잠겼다가 올라왔다 하면서 흘러간다. 뒷모습의 물결이 받쳐주지 않는다면 작품은 바닥에 떨어져 깨져버릴 것이다. 작품에 담긴 사연과 뒷모습의 사연이 어우러져 새로운 이야기가 시작된다.

# 커 샛과
# 드 가

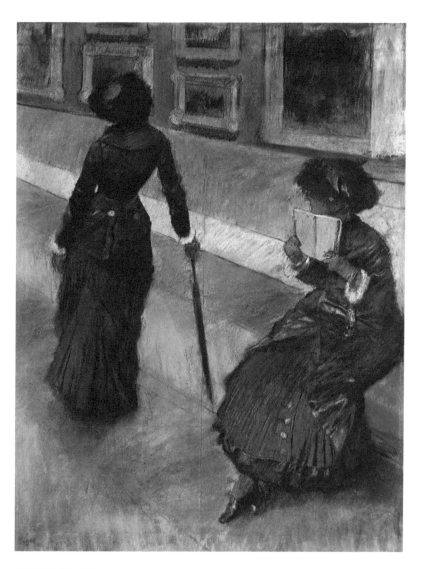

**루브르의 메리 커샛**

에드가 드가,
파스텔, 1879-80년, 개인 소장

루브르 미술관을 방문한 두 여성이다. 인상주의 미술을 대표하는 화가 에드가 드가가 그렸다. 파리에서 활동했던 미국인 여성화가 메리 커샛과 그녀의 여동생 리디아이다. 리디아는 의자에 엉덩이를 걸치고는 안내책자로 입을 가리다시피 하고 있다. 메리는 양산을 지팡이 삼아 걸음을 옮긴다.

메리 커샛은 미국 피츠버그의 부유한 은행가 집안의 딸이었다. 본격적으로 그림을 그리려 프랑스로 건너온 커샛은 1877년에 드가를 만났다. 커샛은 드가의 그림을 보고 단번에 반해버렸다. 그후 드가의 화실을 자주 방문했고, 드가에게서 판화 기법을 배웠다. 드가는 커샛에게 인상주의 전시회에 참가해달라고 했고, 커샛은 이 제안에 황홀해했다. 1879년 전시회부터 커샛은 인상주의 전시회에 네 차례나 출품했다.

커샛과 드가가 늘 붙어 다녔기 때문에 주변 사람들은 둘을 한 세트로 묶어 취급했다. 왜 두 사람이 사귀지 않는지 의아해하기도 했다. 스무 해가 넘게 가까이 지내다보니, 서로에 대한 감정도 다채로웠다. 작품 활동이나 작품 가격을 둘러싼 문제로 갈등을 빚기도 했고, 정치적인 사건에 대한 견해 차이로 걷잡을 수 없이 틀어지기도 했다. 커샛은 드가에게 실망하고 환멸을 느꼈고 드가를 험담했다. 나중에는 홀로 늙어가는 서로에 대해 연민을 표하기도 했다.

1879년, 드가가 커샛을 만난 지 2년 만에 그린 그림이다. 커샛에 대한 드가의 각별한 감정이 은연중에 드러난다. 함께 살기는 어렵겠지만 당당하고 훌륭한 사람이라는 생각, 그리고 존경의 감

정이 실려 있다. 한편으로 여성으로서의 매력도 느낀다. 그림 속의 커샛은 여유만만하다. 몸 전체로 자신감을 풍긴다. 약간 나른하고 권태로워 보인다. 당장이라도 팔을 휘적거리며 엉덩이를 살짝살짝 틀면서, 오른손에 든 양산을 휘휘 돌리며 걸어가버릴 것만 같다.

드가는 같은 제재를 판화로도 만들었다. 이쪽에서 건너편을 힐끗 엿보는 것 같은 구도인데, 이런 구도는 드가의 장기이다. 안내책자를 들고 앉아 있는 리디아의 뒤편으로 메리 커샛이 서 있다. 리디아에 반쯤 가린 때문에 메리의 움직임은 분명치 않다. 마치 메리가 리디아의 뒤편으로 숨는 것 같다. 아니, 숨은 쪽은 메리가 아니라 드가이다.

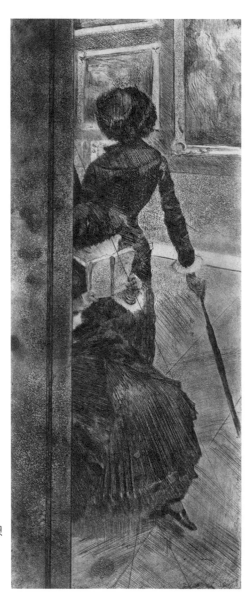

**루브르의 메리 커샛**

에드가 드가,
에칭, 1879–80년,
브루클린 미술관

# 뒷 모 습 의
# 표 정

만화에는 말풍선이 있다. 이 말풍선이라는 게 보면 볼수록 신기하다. 어떤 경우에는 말풍선 속의 대사가 등장인물의 입에서 곧바로 뿜어나오는 것처럼 연출하고, 또 어떤 경우에는 말풍선과 입모양이 따로 논다. 등장인물이 입을 거의 다물고 있는데 머리 위의 말풍선에는 대사가 그득 담겨 있다.

이따금 만화가는 등장인물을 아예 뒷모습으로 그려놓는다. 줄곧 얼굴만 나오면 보는 입장에서 피곤할 테니 중간에 심리적인 여백을 두는 것이다. 물론 뒷모습에도 말풍선이 달리는데, 말풍선의 내용은 뒷모습과 아무 상관이 없다.

"오늘 점심은 뭘로 할까?"
"요 앞 가게, 김치찌개가 괜찮더라구요."

말풍선의 대사를 다음과 같이 바꿔 넣어도 전혀 이상하지 않다.

"김양 남동생이 다음달에 결혼한대요."
"그래, 어디서 한대? 축의금은 얼마나 해야 하나?"

뒷모습은 표정을 보여주지 않는다. 이 때문에 인물이 놓인 장소와 상황에 따라 뒷모습의 표정이 결정된다. 뒷모습은 스스로 별다른 의미가 없는 것처럼 보이면서 모든 의미를 빨아들인다.

# 괴 테 의
# 착 각

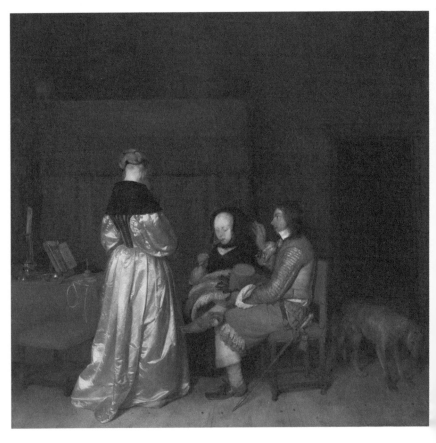

**아버지의 충고**

헤라르트 테르보르흐,
캔버스에 유채, 1654년경, 레이크스 미술관

서양 미술사에서 17세기의 네덜란드는 특별한 의미를 지닌다. 이 시기 네덜란드 회화는 종교와 신화, 역사에서 벗어나서 일상에 대한 찬양, 혹은 일상을 영위하는 데 필요한 도덕적 교훈과 경고를 담았다. 하지만 몇몇 네덜란드 화가들은 자신의 그림으로 명료한 메시지를 전달하는 데 관심이 없었다. 오히려 반대 방향으로 나아갔던 화가도 있다. 이들이 그린 그림 속 인물들은 의도와 감정이 분명치 않다. 특히 헤라르트 테르보르흐Gerard Terborch의 그림이 그렇다.

흔히 〈아버지의 충고〉라는 제목이 붙는 이 그림은 테르보르흐의 그림 중에서도 널리 알려진 것이다. 잘 차려입은 젊은 여성이 서 있고, 곁에 앉은 남성이 손을 들면서 그녀를 향해 뭔가 말을 한다. 이 그림은 괴테의 소설 『친화력』에도 언급된다. 소설에서 등장인물들이 이 그림을 주제로 '활인화' 공연을 한다.

활인화活人畵, tableaux vivants는 오늘날에는 썩 와닿지 않는 공연 형식이다. 문학 작품이나 미술 작품을 하나 골라 작품 속 등장인물처럼 차려입고 동작을 흉내내며 잠깐 동안 가만히 서 있는 것이다. 관객의 입장에서 보면 막이 걷히면서 무대 위에 소설이나 그림의 장면이, 살아 숨쉬는 사람들의 모습에 담겨 나타난다. 『친화력』에서 아름다운 여성 루치아네는 테르보르흐의 그림 속 여성과 똑같이 차려입고는 관객들을 향해 뒷모습을 보였다.

그리하여 이 살아 있는 자연모방은 의심의 여지 없이 저 원래의 그림을 훨씬 능가했으며, 만인을 황홀케 했다. 사람들

21

은 끝없이 앙코르를 외쳤다. 그토록 아름다운 존재를 뒤에 서는 충분히 봤으니 이제는 앞 얼굴도 한번 보고 싶다는 관객들의 극히 자연스러운 소망도 점점 더 커져 갔다. 그리하여 어떤 재미있는 인물이 더는 참지 못하고—때때로 페이지 끝에 쓰이는 말인—"Tournez s'il vous plait[페이지를 넘겨주세요]"를 큰 소리로 외쳐 모든 관객들의 동의를 얻어냈다. 그러나 (…) 부끄러운 듯 보이는 딸은 관객에게 얼굴 표정을 보여주지 않은 채 침착하게 서 있었다.▪

테르보르흐의 이 그림을 '아버지의 충고'라고 보기에는 이상한 점이 많다. 앉아 있는 남성과 서 있는 여성은 나이차가 크지 않아 보인다. 그래서 요즘은 그림 속 서 있는 여성은 매춘부이고 앉아 있는 남성은 고객이라고 본다. 나중에 지워졌지만 애초에 그림 속 남성은 돈을 들고 있었다. 남성 곁에 앉아 있는 좀더 나이든 여성은 나머지 두 사람 사이에 벌어지는 일이야 어떻든 무관심하게 술을 들이켜고 있는데, 이 여성도 '어머니'가 아니라 '포주', '중매인'이라고 보면 납득이 간다.

괴테는 원작을 보지 못했고 동판화로만 보았다. 동판화에 '아버지의 충고'라고 제목이 붙어 있었을 테고, 아무래도 세부가 분명치 않았을 테니 제목을 의심하지 않았을 것이다. 또 은빛 비단 드레스를 입은 여성의 우아한 분위기 때문에 창관娼館이라고 여

▪  요한 볼프강 폰 괴테, 『친화력』, 오순희 옮김, 서울대학교출판문화원, 2011년, 222-223쪽.

기기 어려웠다. 압도적으로 아름답지만 짐짓 수동적인 이 여성을
둘러싸고, 말이 떠돌고 이야기가 흘러간다.

# 다시 등장한 그녀

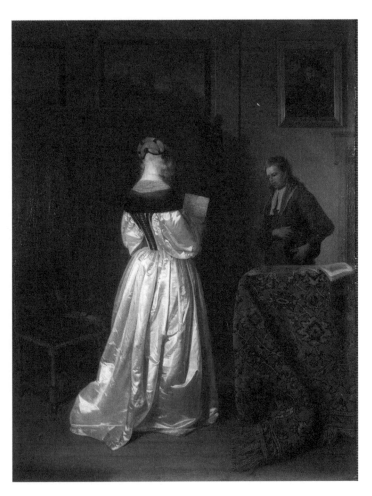

**편지를 읽는 여인**

헤라르트 테르보르흐,
캔버스에 유채, 1650~60년, 예르미타시 미술관

테르보르흐는 뒤를 보이고 선 젊은 여성을 다른 그림에도 삽입했다. 방금 편지를 전달받은 여성이 고개를 숙이고 편지를 내려다본다. 약간 부자연스러울 정도로 종이를 세워 들고 있다. 이 여성의 모습은 〈아버지의 충고〉 속 여성과 똑같다. 찬찬히 살펴보면 옷에 주름이 잡힌 모양까지도 똑같다. 테르보르흐는 능숙한 솜씨로 비단의 광택과 두께를 묘사했다. 어쩌면 자신이 만들어낸 이 뒷모습이 너무도 아까워서 한 번만 쓸 수는 없다고 생각한 건지도 모르겠다.

뒷모습은 유일하지 않다. 서로 닮아서 다른 뒷모습으로 대신할 수도 있다. 그 자리에 어떤 뒷모습이 들어와도 상관없다. 어떤 맥락에 놓아도 맞아떨어진다. 뒷모습은 익명이기에 무엇이든 될 수 있다.

테르보르흐의 아버지는 아들이 어렸을 적에 그린 그림을 잘 모아두었는데, 덕분에 흥미로운 걸 볼 수 있다. 테르보르흐는 여덟 살 때부터 뒷모습을 그렸다! 뒷장의 그림은 어떤 남성이 말을 몰고 멀어져가는 뒷모습이다. 화면을 균형 있게 채워야 한다는 생각이 없었기 때문인지 인물과 말은 왼쪽 구석에 치우쳐 있다. 하지만 이것조차 미묘한 효과를 낸다. 뒷모습의 인물과 말은 보이지 않는 그림자를 여백을 향해 드리우면서 어딘가로 멀어져간다.

테르보르흐가 열일곱 살에 그린 유화에서는 갑옷을 갖춰 입은 군인이 말을 탄 채로 뒷모습을 보이고 있다. 어렸을 적에는 물감을 다루는 법을 몰랐겠지만 이제는 화가로서 본격적인 수업을

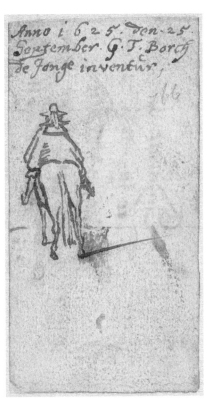

**말을 탄 사람의 뒷모습**

헤라르트 테르보르흐,
종이에 흑연, 1625년,
레이크스 미술관

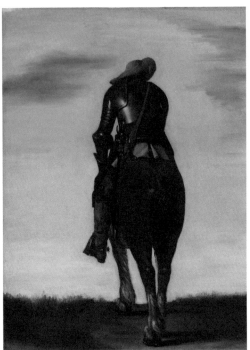

**말을 탄 사람의 뒷모습**

헤라르트 테르보르흐,
패널에 유채, 1634년경,
보스턴 미술관

받았다는 걸 보여준다.

　군인은 어딘가로 떠나려 하지만, 아직 그 어딘가를 정하지 못한 것 같다. 얼굴이 보이지 않으니 방향과 장소도 막연하다. 뒷모습은 어딘가로 떠나가거나, 어딘가를 바라보며 스스로를 특색 없는 존재로 숨긴다.

　이 뒤로도 테르보르흐는 뒷모습을 많이 그렸다. 그는 그림 한복판에 괄호를 치는 수법이 주는 매력에 빠진 것 같다. 괄호의 주변이 화려하고 요란할수록 괄호는 도드라진다. 아름답게 차려입은 여성이 뒷모습으로 등장한 것도 이 때문이다.

# 군중 속에 선
# 추기경의 고독

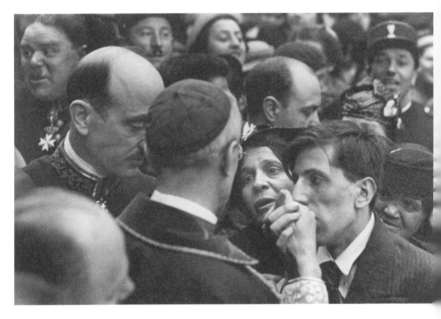

**파리를 방문한 파첼리 추기경**

앙리 카르티에 브레송,
젤라틴 실버 프린트, 1938년

프랑스의 사진가 앙리 카르티에 브레송이 1938년에 찍은 사진이다. 파리를 방문한 교황청의 추기경을 찍었다. 카르티에 브레송은 이 사진에 대해 회고하길, 사람들이 몰려서 가까이 다가갈 수 없었던 터라 카메라를 머리 위로 들어올려 찍었다고 한다. 즉, 이 장면은 사진가가 순간적으로라도 본 장면이 아니다. 누구도 보지 않은, 그저 카메라의 눈이 대신 본 장면이다.

무엇보다 눈길을 끄는 것은 추기경의 손을 잡고 입을 맞추는 남자의 모습이다. 남자의 표정에는 절박함과 흥분이 뒤섞여 있다. 명망 높은 추기경을 눈앞에서 보고 있다는 데 들뜬 것 같다.

그런데 추기경의 태도는 남자의 태도와 미묘하게 어긋난다. 내키지 않은 표정이 뒷모습에 떠오른다. 남자의 맹렬함과 추기경의 저어함. 이 사진을 처음 봤을 때부터, 이 어긋남이 나를 사로잡았다.

남자와 추기경 사이에 보이는 중년 여성의 얼굴도 인상적이다. 그녀 또한 추기경을 바라보며 뭔가를 말하고 있지만 이쪽은 더 신중하고 회의적인 표정이다. 이 여자와 남자, 그리고 남자의 뒤편에서 자못 호기심 어린 눈길을 보내는 여자가 한덩어리를 이루어 추기경에게 육박한다. 남자의 머리 뒤로 화려하게 차려입었을 법한 여인의 모자가 보인다. 그 뒤쪽으로, 경호 업무에 정신이 없으면서도 꾸밈없이 기뻐하는 경관의 얼굴이 보인다.

이 사진에서 사람들은 추기경을 주목하고 한껏 경의를 표한다. 하지만 모두가 그런 것은 아니다. 여러 얼굴이 추기경을 향하지만, 한편으로 다른 흐름도 있다. 수행원들은 각기 다른 곳을

처다보고 있다. 거룩한 존재를 가운데 놓고도 저마다 자기 일을 보느라 바쁘다. 주인공은 군중 속에 고립되어 있다.

애초에 추기경은 뭔가 어정쩡하게, 마치 축복을 내리려는 것처럼 손을 들고 있었을까? 신도들이 몰려왔을 테고 남자는 추기경의 손을 덥석 잡아 제 입으로 잡아끌었다. 추기경은 손을 빼고 싶은 것 같다. 하지만 뺄 수 없다. 신을 대리하여 축복을 내리는 역할을, 민중을 이끄는 목자의 역할을 해야 한다.

추기경의 팔은 가늘다. 육체노동과는 별 인연 없이 지내온 사람이다. 추기경의 얼굴은 보이지 않지만 길고 마른 타입일 테고, 깐깐한 인상일 거라고 짐작할 수 있다. 추기경이 스스로를 감싸고 있던 닳고 닳은 관례는 이처럼 분출하는 열망과 마주할 때 힘을 쓰지 못한다. 그는 곤혹스럽다. 그게 말이든, 혹은 어떤 감정이든, 예언이든, 계시든…… 대답을 줄 수만 있다면!

사진 속의 성직자는 파첼리 추기경이다. 1938년 당시 교황청 국무원장이면서 교황 궁무처장까지 겸임했던 막강한 실권자였고, 뒷날의 교황 비오 12세이다. 이 사진에 찍힌 다음해인 1939년 5월에 교황으로 즉위했다. 즉위한 지 넉 달도 되지 않아 독일이 폴란드를 침공하면서 제2차세계대전이 시작되었다. 비오 12세는 홀로코스트에 침묵했다.

# 엉덩이

엉덩이는 이중적인 의미를 지닌다. 애욕으로 안내하는 길이면서 어느 순간에는 애욕을 차단하려 든다. 물론 차단이 되지는 않는다. 알몸은 엉덩이로 인해 더욱 경이롭다.

뒤통수를 덮은 머리칼 아래에서 매끈한 등으로 내리뻗은 선을 두 개의 기이한 덩어리가 멈춰 세운다. 덩어리 사이의 갈라진 틈으로 파고드는 선은 덩어리를 양쪽으로 떠받치며 한 호흡 쉬었다가 허벅지와 오금과 종아리와 발뒤꿈치까지 이어진다.

여성의 가슴과 엉덩이 중에서 어느 쪽이 더 매력적이냐를 놓고 의견이 갈린다. 데즈먼드 모리스에 따르면 가슴은 엉덩이를 모방한다. 엉덩이와 관련된 어휘의 장황한 목록을 작성한 장뤼크 엔니그는 뺨과 어깨도 엉덩이를 모방한다고 썼다. 이들의 말대로 몸의 다른 부분이 엉덩이와 관계를 맺는 양상은 흥미롭다. 가슴과 뺨은 엉덩이를 흉내내지만, 가슴이 뺨의 흉내를 내거나 어깨가 가슴의 흉내를 내지는 않는다. 요컨대 몸의 다른 여러 부분은 서로를 흉내내거나 하지 않고 오로지 엉덩이만을 흉내낸다. 엉덩이는 모든 흉내내기의 목표 지점이다. 이런 이유로 엉덩이는 가슴을 제치고 색욕의 가운데 자리를 차지한다.

# 두번째
# 얼굴

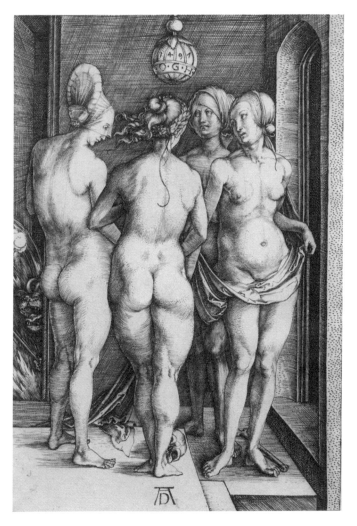

**네 마녀**
|
알브레히트 뒤러,
종이에 인그레이빙, 1497년, 워싱턴 국립미술관

엉덩이는 이따금 웃는 것처럼 보인다. 종종 당혹스러울 정도로 표정이 풍부하다. 그런 점에서 엉덩이는 두번째 뒤통수라기보다는 두번째 얼굴이다.

알브레히트 뒤러Albercht Dürer가 마녀들을 그린 그림 속에서 엉덩이의 표정은 강렬하다. 마녀라고 하면 나이든 여성들이 빗자루를 타고 다니는 모습을 상상하기 쉽지만 뒤러의 그림 속 마녀들은 젊고 건강한 여성이다. 왼편 구석에서 악마가 고개를 내밀고 있다. 뒤편으로 열린 공간은 지옥을 암시한다. 여인들의 발끝에 흩어져 있는 해골과 뼈다귀도 이들을 범상치 않게 보이게 한다.

이 그림에 대해서는 여러 가지 해석이 시도되었다. 집회에 참여할 준비를 하는 마녀들이라고도 하고, 세계를 구성하는 네 가지 원리를 상징한다고도 한다. 이들이 마녀라는 증거는 다른 무엇보다도 이들이 벌거벗고 있다는 점이다. 순수한 의미의 나체화는 아직 용인되기 어려운 시절이었지만 마녀라면 벌거벗어도 납득할 수 있었다.

등을 완전히 이쪽으로 향한 여성의 머리칼 한 가닥이 척추를 타고 내려와 갈고리 모양을 만들면서 시선을 이끈다. 등줄기는 시원하게 내리뻗었고, 엉덩이 아래로 허벅지 근육이 춤을 추며 내려간다. 두 짝의 엉덩이의 양감을 표현하는 선묘가 두 개의 원을 그리며 마치 막대자석을 둘러싼 철가루처럼 배열되어 있다. 두 엉덩이는 완고하게 맞물려 눈이 없는 얼굴에 세로로 난 입을 보여준다.

# 가 장  엉 덩 이 다 운
순 간

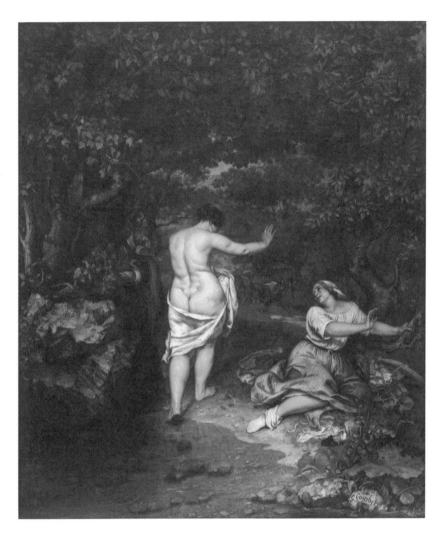

**목욕하는 여인들**

귀스타브 쿠르베,
캔버스에 유채, 1853년경, 파브르 미술관

귀스타브 쿠르베의 그림 속 여성은 루벤스의 그림처럼 풍만하지만, 그러면서도 단단하다. 한 여인은 옷을 벗는 중이고, 화면 한복판의 여인은 이제 막 강에서 나온 참이다. 쿠르베는 혹여라도 음탕한 느낌이 들지 않도록 화면의 구성 요소들을 주의 깊게 조율했다. 옷을 벗는 여인은 비록 벗고 있다고는 해도 양말을 한쪽 벗는 정도로, 옷을 벗고 있다는 걸 알 수 있는 최소한으로만 벗고 있다. 반라半裸가 자아낼 수 있는 야릇한 분위기를 되도록 피하려 했음을 짐작케 한다.

화면의 주인공이라고 할 수 있는 여성은 뒷모습을 보인 채로 수건인지 속옷인지 모를 커다란 천으로 몸의 아랫부분을 감싸고 있다. 엉덩이는 있는 대로 드러나지는 않았다. 흔히 궁둥이라고 부르는 부분은 보이지 않고, 갈라진 골이 시작되는 지점까지만 드러난다. 쿠르베가 이토록 주의를 기울였음에도 그림이 공개되었을 당시에 여러모로 소란스러웠다. 여인의 엉덩이가 너무도 압도적으로 생생하게 묘사되었기 때문이다.

그림이 '살롱'에 전시되었을 때 나폴레옹 3세와 외제니 황후가 함께 전시장을 둘러보며 작품들을 감상했다. 이들은 쿠르베의 그림을 보기에 앞서 로자 보뇌르의 그림을 봤다. 보뇌르는 19세기 프랑스에서 활동했던 몇 안 되는 여성화가로, 당시에 동물을 묘사한 그림으로 독자적인 영역을 개척했다. 그녀가 파리 근교의 말 시장을 묘사한 그림이 그해 살롱에 출품되었던 것이다. 그 그림을 보고 나서 쿠르베의 이 그림을 마주한 황후는, 여인의 엉덩이가 앞서 본 보뇌르의 그림 속 말의 엉덩이 같다고 했고, 황제

는 "그럼 채찍으로 쳐보시구려"라고 농담을 했다.

여성의 엉덩이에서 말의 엉덩이를 떠올리는 연상 작용은 드물지 않다. 말이라는 동물의 아름다움에 특히 천착했던 화가로는 테오도르 제리코Théodore Géricault를 앞에 세워야 할 것 같다. 흔히 낭만주의 미술의 초창기를 담당했던 화가로 분류되는 제리코는 영국으로 건너가 그 무렵 갓 시작된 경마의 장면을 비롯해서, 말 시장에서 매매되는 말, 물건을 실어나르는 말 등 수많은 말을 그렸다. 특히 제리코가 마구간의 말들을 뒤에서 보고 그린 그림들은 이 화가가 말에 대해 품었던 열정의 많은 부분이 엉덩이에 대한 것이었음을 잘 보여준다.

제리코는 나폴레옹 전쟁 때 전장을 누비는 프랑스 기병과 군마를 적잖이 그렸다. 그런데 그가 전투 장면을 그린 그림들은 저돌적이거나 도취적이라기보다는 묘하게 물러서는 느낌, 잦아드는 느낌을 준다. 마치 1810년대 들어 모든 지역에서 힘을 쓰지 못하면서 마침내 몰락한 나폴레옹의 기세를 반영한 것처럼 보인다. 그림 속 근위기병은 힘차게 고개를 돌리며 칼을 휘두르고 있지만, 한편으로는 '내가 왜 여기 있지' 하는 듯하다. 뭔가 함정에 빠진 것 같기도 하고, 낭패한 표정 같기도 하다. 그림이 이런 느낌을 주는 건 말의 뒷모습을 포착했기 때문이다. 말은 내달리는 대신 물러서려, 도망치려 한다. 엉덩이는 내달리고 뛰어오르는 움직임에 반드시 필요하다. 하지만 엉덩이는 팽팽하게 당겨진 순간보다 멈칫하는 순간에, 움직임을 흡수하면서 수동적이고 소극적으로 보이는 순간에 더욱 '엉덩이답다.'

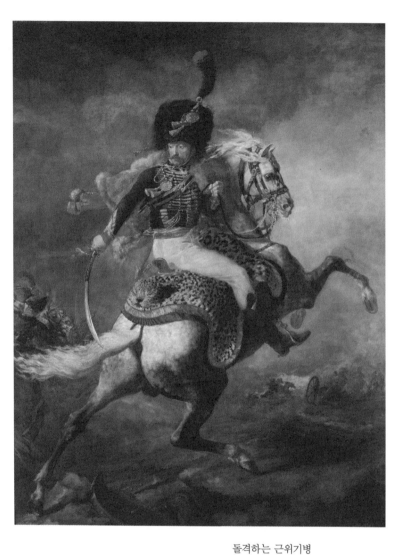

**돌격하는 근위기병**

테오도르 제리코,
캔버스에 유채, 1812년, 루브르 박물관

# 엉덩이의
# 남성성

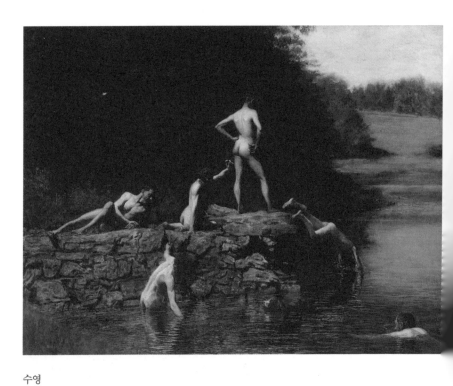

**수영**

토머스 에이킨스,
캔버스에 유채, 1885년, 아몬 카터 미술관

이런 수동성 때문인지, 프랑스의 문인 미셸 투르니에는 말과 황소를 대조시켰다. 말은 엉덩이 때문에 여성적이고 황소는 어깨 때문에 남성적이라는 것이었다. 황소의 힘은 어깨에서 나오고 말의 힘은 엉덩이에서 나온다고 했다.

투르니에처럼 세상의 온갖 개념을 대조적인 쌍으로 묶어 이야기하는 방식은 매력적이다. 하지만 당연하게도 여성이든 남성이든 엉덩이를 지니고 있다. 일반적으로 여성의 어깨가 남성보다 좁고 남성의 엉덩이가 여성보다 작으며, 여성이 힘을 쓰는 방식과 남성이 힘을 쓰는 방식이 다르다고 부연할 수도 있겠지만, 어깨로 하는 일과 엉덩이로 하는 일은 쉬이 분리되지 않는다.

문제는 유기적인 연결이다. 굳이 나누자면 오히려 말의 힘과 속도는 남성적인 것처럼 느껴진다. 투르니에는 남성적으로 보이는 존재 속에 여성적인 것이 숨어 있으며, 힘과 속도 같은 강렬하고 적극적인 가치가 일견 수동적인 여성성과 분리하기 어려운 양상으로 얽혀 있음을 강조했다고도 할 수 있다.

말을 여성적이라고 여길 수도 있고 남성적이라고 생각할 수도 있다. 어느 쪽이라고 하느냐를 통해 거꾸로 발화자가 여성성과 남성성에 대해 지닌 생각이 드러날 것이다. 엉덩이는 여성에게든 남성에게든 중요하다. 투르니에의 시각은 남성의 엉덩이를(그리고 여성의 어깨를) 부정하려 해왔던 태도의 잔재를 보여준다.

남성의 엉덩이가 두드러진 그림을 보면 생각이 좀 달라진다. 19세기 말에 활동했던 미국인 화가 토머스 에이킨스Thomas Eakins는 자신과 제자들의 알몸을 그림에 담았다. 에이킨스는 사진을

여러 장 찍어서 재구성했다. 원본이 되는 사진들과 이 그림을 비교해보면, 화가가 구도를 좀더 긴밀하게 바꾸었음을 알 수 있다. 또 한 가지, 사진 속에는 남성들의 성기와 음모가 자연스레 드러나 있는데, 그림에서는 그걸 가리기 위해 인물을 모두 돌려세웠다. 이 때문에 역설적으로 엉덩이가 도드라진다.

엉덩이는 오래전부터 금기의 대상이었지만 한편으로 엉덩이는 꽤 자주, 뭔가를 가리기 위해 등장해왔다. 영화에서 배우의 알몸이 등장하는 건 이제 별로 이상한 일이 아니지만, 알몸이라고는 해도 성기나 음모가 등장하는 건 여전히 피하려 든다. 배우들이 알몸으로 서 있거나 걸어 다닐 때 보이는 것은 엉덩이까지다. 혹여라도 성기나 음모가 보이지 않도록 하기 위해 네 개의 엉덩이가 바짝 붙는다. 엉덩이가 안쓰럽다.

에이킨스의 그림에서처럼 남성의 엉덩이를 세워놓으면 분위기가 묘해진다. 〈수영〉은 당시에 환영받지 못했다. 지금도 여전히 이 그림에 대한 반응은 적대적인 편이다. 남성의 엉덩이가 매력적이라는 점을 인정할 수밖에 없지만 동성애에 대한 혐오와 적개심까지 딸려 나오기 때문이다.

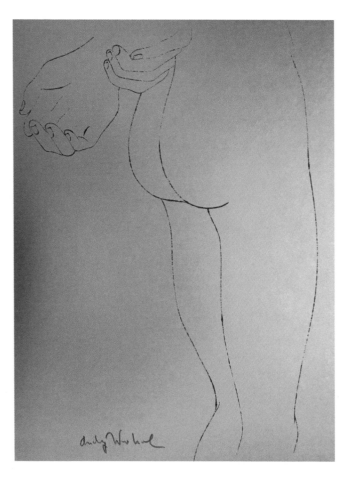

**금빛 바탕 엉덩이**

앤디 워홀,
석판화, 1955년

# 하나로 묶인
# 두 사람

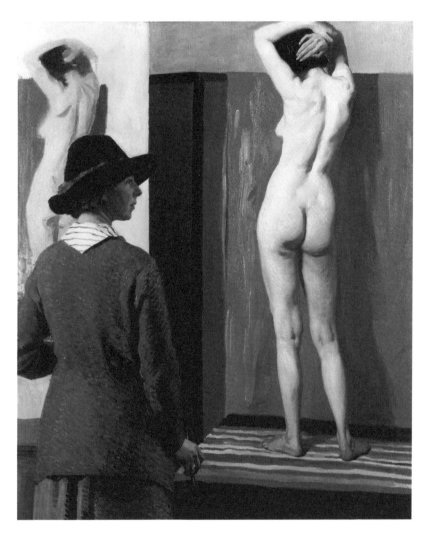

**누드모델과 함께 있는 자화상**

로라 나이트,
캔버스에 유채, 1913년, 영국 국립 초상화 미술관

누드모델의 뒷모습을 바라보는 화가 자신의 자화상이다. 그림 속의 모델은 루벤스나 쿠르베의 그림에 등장하는 여성과는 분위기가 사뭇 다르다. 인간이라기보다는 피사체로 취급되고 있다는 느낌이 뚜렷하다. 활력이 없다.

모델의 엉덩이는 헐벗었다. 전체적으로 살이 좀 늘어진 것도 같다. 허리는 비틀려 있는데, 이는 우아한 곡선을 만들기 위한 게 아니라 무게 중심을 한쪽으로 몰아서 몸의 다른 부분이 받는 부담을 조금이라도 덜려는 것이다. 팔을 들어 또다른 팔을 지탱한다. 오래 포즈를 취하느라 지친 기색이 역력하다.

이 그림은 여성의 누드를 그린다는 행위가 지닌 성적인 권력의 측면을 노골적으로 드러낸다. 여성화가는 미술의 관례에 따르며 그것을 지탱하는 동조자이기에 모델과는 처지가 다르다. 하지만 한편으로 여성화가는 자신과 모델이 하나로 묶인 존재임을 안다. 모델의 뒷모습을 바라보는 화가는 자신의 뒤쪽을 의식한다. 나도 저렇게 보이겠구나. 달갑지 않지만 동류의식을 느낀다. 남성들이 자신을 보면서 옷 안쪽을 상상할 것임을 잘 안다.

# 훔쳐본
# 대가

**기게스에게 아내 니시아를 보여주는 칸다울레스**

야콥 요르단스,
캔버스에 유채, 1646년, 스웨덴 국립미술관

만약 엉덩이의 주인이 고개를 돌려 이쪽을 본다면? 다다익선이 아닌가? 아니, 얼굴이 두 개가 되는 것이다. 고귀한 얼굴과 음탕한 엉덩이가 함께 보인다는 것 때문에 흥분될 수도 있지만, 어째 뭔가 손해보는 느낌이다. 고개를 돌려주오. 얼굴은 저쪽을 보아주시오. 그리고 두번째 얼굴만을 이쪽으로 향해주시오. 그러나 '얼굴들'의 주인은 그럴 마음이 없다.

〈기게스에게 아내 니시아를 보여주는 칸다울레스〉는 고대 그리스의 역사가 헤로도토스가 기록한 이야기를 그린 것이다. 리디아(오늘날 터키 서부)의 왕이었던 칸다울레스는 신하 기게스에게 은근하게 말을 꺼냈다. "자네는 내 아내가 얼마나 아름다운지 모르겠지?" 기게스는 왕비의 아름다움이야 온 나라가 다 알지 않느냐고 대답했다. "아니, 그게 아니라, 남들은 모르는 왕비의 진짜 아름다움 말일세."

칸다울레스는 기게스에게 제안을 했다. 왕비 니시아의 침소로 통하는 문의 열쇠를 빌려줄 테니 침소로 숨어들어가 니시아의 진짜 아름다움을 보라는 것이었다. 기게스는 펄쩍 뛰며 손사래를 쳤지만 칸다울레스는 거듭 강권했다. 기게스는 마음을 고쳐먹고 왕비의 침소로 숨어들어가 옷을 벗은 왕비의 눈부신 알몸을 보았다. 그런데 그만 왕비에게 들키고 말았다. 왕비는 기게스에게 이렇게 말했다.

"기게스, 너에게는 두 가지 길이 있다. 하나는 불의를 저지른 내 남편을 죽이고 왕이 되는 것이고, 다른 하나는 내 알

몸을 훔쳐본 죄를 네 목숨으로 갚는 것이다."

기게스는 칸다울레스를 죽이는 쪽을 택하고는 왕비의 여론 몰이에 힘입어 왕위를 이었다. 이렇게 리디아에서 왕조가 교체되었다고 헤로도토스는 기록했다.

보도록 한 자와 본 자, 어느 쪽이 더 나쁜가? 왕비는 신하 된 자가 왕의 말을 거역하기 어렵다는 점, 왕이 말을 꺼내지 않았더라면 이런 일이 벌어지지 않았을 거라는 점을 감안하여 기게스에게 선택권을 주었다. 헤로도토스는 '각자 제 것만 보라'는 규범을 언급했지만, 왕비의 태도는 오히려 '네가 본 것에 책임을 져라'에 가깝다.

야콥 요르단스Jacob Jordaens의 그림 속에서는 두 남자, 칸다울레스와 기게스가 여인을 훔쳐보고 있다. 이중 칸다울레스는 죽음으로 값을 치렀다. 지금 그림을 보는 나를, 여인은 느긋하게 돌아본다.

너도 내게 줄 게 있지, 아마?

# 다른 세상으로
# 난 길

몇 년 전부터 TV는 아파트 거실 벽을 온통 덮을 만큼 커졌다. 그전에는 어디까지나 다른 세상과 연결된 자그마한 상자였지만, 이제 TV는 세상의 단면처럼 보인다. 크고 매끄러운 화면에 삼라만상이 담겨 나온다.

TV 카메라는 어디든지 찾아가고 들어가지만 TV 카메라의 문법에서 뒷모습은 금기다. 누가 되었던 TV 카메라 앞에서는 앞모습만을 보여야 한다. 요즘 유행하는 예능 프로그램에서 출연자들은 다들 카메라 앞에 나란히 서거나 앉는다. 스튜디오 바깥 어딘가에 모여서 이야기를 나눈다거나 뭘 먹는 장면을 찍을 때도 시청자들의 시각을 고려해 한쪽을 터놓는다.

연극과 영화에는 뒷모습이 자주는 아니라도 자연스레 등장하지만, 연극이나 영화를 모방하면서 출발한 TV 방송은 뒷모습을 부정한다. 처음 방송에 출연해서 어쩔 줄 모르거나 돌발 상황에 당황한 출연자가 뒷모습을 보이기라도 하면 진행자는 구박을 하고 TV는 이 장면에 자막까지 넣어서 타박한다.

TV는 자신에게 뒤를 보이는 걸 허락하지 않는다. 예부터 권좌에 앉은 이들이 그랬던 것처럼.

# 회화라는
무대

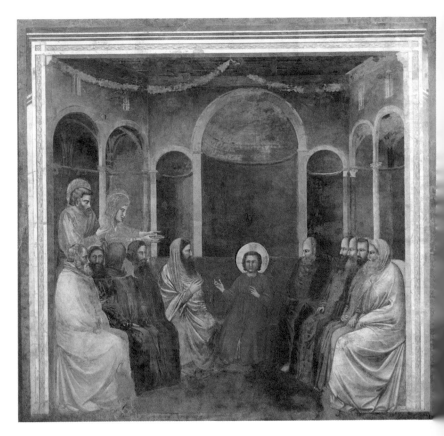

학자들 사이에 있는 예수

조토 디 본도네,
프레스코, 1304-6년, 스크로베니 예배당

성모 마리아와 요셉은 어린 예수를 데리고 예루살렘에 일을 보러 나왔다. 그런데 곁에 있어야 할 예수가 보이지 않았다. 부부는 이리저리 찾아다니다가 여러 학자들과 토론을 하고 있던 예수를 발견했다. 이 '학자들 사이에 있는 예수'는 르네상스 예술가들이 곧잘 다루었고, 14세기 초에 활동했던 조토 디 본도네Giotto di Bondone도 그랬다.

조토의 그림 속에서 어린 예수는 마리아와 요셉 부부의 놀람과 걱정, 허둥거림은 전혀 의식하지 않고 학자들과 이야기를 나누고 있다. 시장 근처에 갑자기 마련된 토론 자리라는 느낌이 아니다. 그림 속 예수와 학자들은 마치 오래전부터 의례적으로 그래왔던 것처럼 반듯하게 앉아 있다.

주변의 번잡스러움은 느껴지지 않는다. 일상에서 유리된 연단, 무대처럼 보인다. 당연히 학자들 중 몇몇의 등이 보여야 마땅할 테지만, 이들은 모두 그림을 바라보는 사람들을 향해 나란히 앉아 있다. 마치 TV 방송국 스튜디오에서 카메라를 향해 앉은 출연자들 같다.

"오늘은 나사렛에서 온 소년 예수군과 이야기를 나눠보겠습니다. 예루살렘의 율법학자 여러분이 자리에 함께해주셨습니다."

# 나 는 여기,
# 이 자리에 있었다

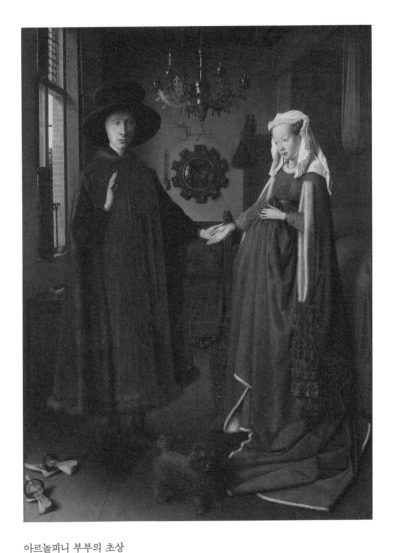

**아르놀피니 부부의 초상**

얀 반 에이크,
패널에 유채, 1434년, 런던 내셔널갤러리

아르놀피니 부부의 초상(세부)

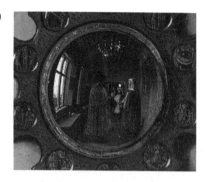

중세 말의 플랑드르에서 부르주아들의 위세를 솜씨 좋게 보여주
던 얀 반 에이크Jan van Eyck는 회화에 본격적으로 뒷모습을 그려
넣었다. 그는 이탈리아 상인 아르놀피니 부부를 그리면서 뒷면
벽에 걸린 거울에 이들 부부의 뒷모습과 화가 자신의 모습을 담
았다. 거울 위 벽에는 '1434년'이라는 글씨와 함께 '반 에이크가
이 자리에 있었다'라고 라틴어로 적혀 있다. 이는 아르놀피니 부
부의 결혼식에 화가가 입회인으로 참석했음을 증명하기 위한 것
으로 여겨진다.

   아마 화가는 부부의 방에 실제로 걸려 있던 거울을 보고 이
를 활용할 생각을 했을 것이다. 거울은 화면의 한복판을 차지하
고는, 화면 속의 공간을 화면 앞쪽으로 확장한다. 그림을 보는
사람은 자신이 서 있는 자리에 거울 속 인물, 그러니까 화가가
서 있었다는 것을 의식하게 된다. 1434년 어느 날, 여기 이 자리
에 화가가, 이 장면의 목격자로서 자리를 잡고 있었다. 회화는 화
면 안쪽에 환영을 만드는 데 그치지 않고, 화면 앞쪽에 또다른
공간을 마련한다.

# 역전된
# 공간

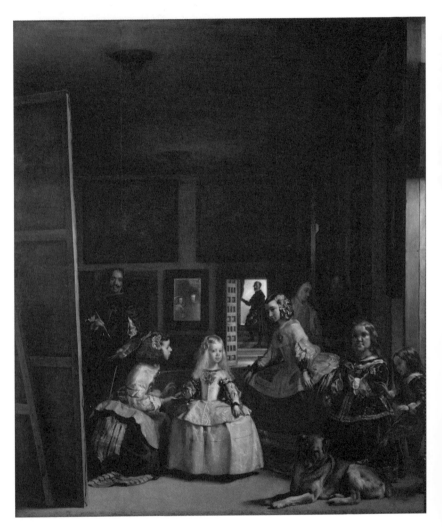

**라스 메니나스**

디에고 벨라스케스,
캔버스에 유채, 1656년경, 프라도 국립미술관

〈아르놀피니 부부의 초상〉은 한때 스페인 국왕의 소유가 되어 마드리드에 소장되었고, 후에 스페인 미술을 대표하는 화가 디에고 벨라스케스의 흥미를 끌었다. 벨라스케스는 궁정 사람들과 자신의 모습을 함께 담은 〈라스 메니나스〉를 1656년경에 완성했다.

화면 한복판에 어린 왕녀 마르가리타가 서 있는데, 알 수 없는 이유로 툴툴거리는 이 왕녀를 곁에 있는 시녀들이 달래고 있다. 그 오른쪽에는 여성 난쟁이가 이쪽을 쳐다보고 있고, 또다른 난쟁이가 사냥개를 발로 툭툭 친다. 화면 왼편에서는 화가 자신이 커다란 화판을 앞에 두고 작업을 하다가 붓을 든 채로 고개를 내밀어 이쪽을 쳐다본다.

그림 속의 화가는 무척 진지한 표정이다. 화판 앞에서 붓을 들고 있으니, 지금 화가는 관객을 쳐다보며 그리고 있다는 말이다. 순식간에 관객은 스스로가 회화의 세계에 빨려들어온 느낌에 사로잡힌다.

뒤쪽 멀리 벽에 걸린 거울에는 국왕 펠리페 4세와 왕비 마리아나의 모습이 들어 있다. 얼른 알아보기는 어렵지만, 이것이 화가가 던진 수수께끼의 해답이라고 생각하면 그림을 읽기가 수월해진다―실은 수월해진다는 느낌일 뿐이다. 화가는 그림 속의 공간과 그림 바깥의 공간을 역전시킴으로써 보는 사람과 보이는 대상 사이의 안전한 경계를 무너뜨린다. 여기에 더해 화가는 그림 속에 펼쳐진 공간에 대해서도 질문을 던진다. 왕과 왕비의 얼굴이 담긴 거울 옆으로 문이 열려 있고, 거기에 왕비의 시종인 호세 니에토가 서서 이쪽을 바라보고 있다. 문은 그림 속에 보이

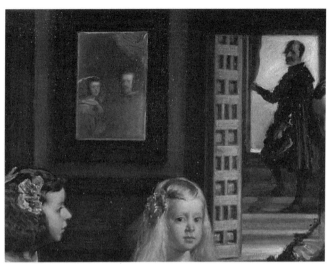

라스 메니나스(세부)

는 방의 뒤쪽에 있을 다른 공간을 암시하면서 동시에 화면의 뒤
쪽을 암시한다. 화면은 물리적으로 관객의 앞을 가로막고 있지
만, 그림 속의 공간은 화면을 환영처럼 관통한다.

　이 그림은 복잡한 시각적 고안으로 가득차 있지만 기묘하게도
뒷모습이 없다. 그림 속의 인물은 모두 이쪽을 쳐다본다. 거울은
〈아르놀피니 부부의 초상〉과 달리 인물의 뒷모습이 아니라 앞모
습을 담고 있고, 시종은 뒷모습을 보이며 나가는 대신에 고개를
돌려 자기 얼굴을 보인다. 마치 누군가에게 부름이라도 받은 것
처럼. 다른 세상으로 열린 통로를 보여주긴 했지만 문밖으로 나
가지 않았다.

벨라스케스는 화면 안쪽으로 공간을 확장하면서도 인물을 경계에 멈춰 서게 만들었다. 다른 공간을 사유하지만 감히 그 공간을 가리키지는 못한다. 제왕에게 뒷모습을 보일 수는 없기 때문이다. 궁정은 무대와 같다. 누구나 자신에게 주어진 배역을 연기해야 한다. 그림 속의 등장인물은 모두 공간의 포로이다.

# 무대 안의
# 창

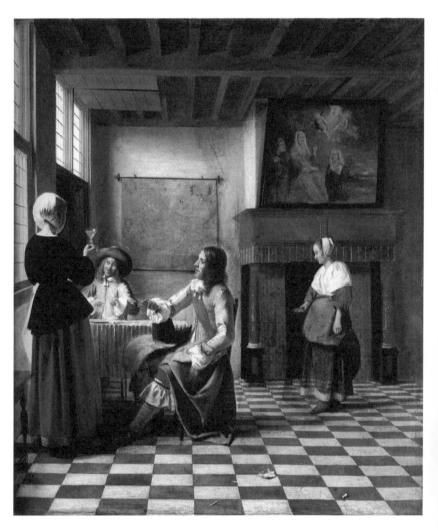

**여인과 군인들**

피터르 더 호흐,
캔버스에 유채, 1658년, 런던 내셔널갤러리

벨라스케스와 비슷한 시기에 네덜란드 화가들은 훨씬 더 과감한 그림을 그렸다. 피터르 더 호흐Piter de Hooch의 〈여인과 군인들〉도 그 사례이다. 이 무렵의 네덜란드 회화에는 남녀 관계를 암시하는 장치가 자주 등장한다. 여성이 술을 마시는 장면은 앞에 있는 남성과 성적으로 접촉할 것임을 암시한다. 더 호흐의 그림에서도 여성은 술잔을 들고 있다. 정작 그녀 앞의 남성들은 술잔을 들고 있지 않고, 이들 남성이 여성에게 술잔을 건넸는지도 분명치 않다. 어찌 보면 아무렇지도 않게 앉아 있는 남성들 앞에 여성이 술잔을 들고 나타났다고 읽을 수도 있다.

오른편에 '그림 속의 그림'이 보인다. '성모의 교육'이라는 주제, 즉 성모 마리아가 어머니인 성 안나에게서 글을 쓰고 읽는 법을 배웠다는 전설을 묘사한 것이다. 순결의 상징인 성모 이야기를 넣은 것은 일탈하지 말라는 경고일까, 아니면 그림 속 인물들의 타락을 도드라지게 하기 위한 비아냥일까? 성모의 교육을 묘사한 그림 아래쪽에 멋쩍은 표정으로 서 있는 옆모습의 여성은 하녀처럼 보인다. 치마 뒤로 바닥의 체스판 무늬가 비쳐 보인다. 바닥을 그린 다음에 이 인물을 덧그린 것이다.

네덜란드의 그림을 교훈적으로 읽을 필요는 없다. 화가들은 교훈을 선명하게 드러내기보다는, 마치 페이스트리처럼 의미의 층을 여러 겹 교묘하게 쌓는 솜씨를 중요하게 생각했다. 한데 이 그림에서는 화가가 정황을 복잡하게 연출하려다 제 발에 걸려 비틀거리는 것 같다. 다소 난잡한 이 그림에 그나마 중심을 잡아주는 존재는 왼편에 뒷모습을 보이고 선 여성이다. 보이지 않지

만 아마도 여유만만한 표정일 것이다.

더 호흐는 실내의 모습을 많이 그렸지만, 당시 네덜란드 주택 안마당도 많이 그렸다. 〈뒷마당의 모녀〉에서 손을 잡고 서로 마주보는 어머니와 딸은 마치 나들이라도 가려는 것 같다. 어머니의 모습은 앞의 〈여인과 군인들〉에서 난로 앞에 서 있던 여성과 같다. 네덜란드 화가들은 이처럼 인물의 포즈를 아무렇지도 않게 재활용했다.

통로에 미지의 여성이 뒷모습으로 서 있다. 당시 네덜란드의 주택은 앞뒤로 긴 대지에 지었기에 이 통로는 뒤쪽의 골목길과 다른 주택으로 이어진다. 손을 잡고 길을 나서는 모녀는 몇 발짝만 더 걸으면 이 여성을 보게 될 것이다.

사자使者인가? 안내자인가? 예언자인가? 아마 이웃집 여성일 것이다. 하지만 미지의 세계로 인도하는 불길한 존재처럼 보인다. 오늘도 별일 없는 하루일 거라고 생각하겠지만, 언제든 뜻밖의 일이 벌어질 수 있다. 대수로울 것 없는 일상 속에서도 뒷모습은 갑작스러운 불안, 충동적인 격정, 질서의 균열을 불러온다. 그림 속의 뒷모습은 화면에 창을 낸다. 그 창으로 뜻밖의 것들이 드나든다.

뒷장의 〈요람 옆에서 보디스에 수를 놓는 어머니〉에서는 어머니가 요람을 내려다보며 바느질을 하고 있는데, 아이는 뒷문으로 들어오는 빛에 이끌리듯 걸어간다. 뭘 보는 걸까? 아이가 어느 정도 큰 다음에 어렸을 적 일에 대해 물어보기라도 한다면 아이는 기억이 안 난다며 곤란해할 것이다.

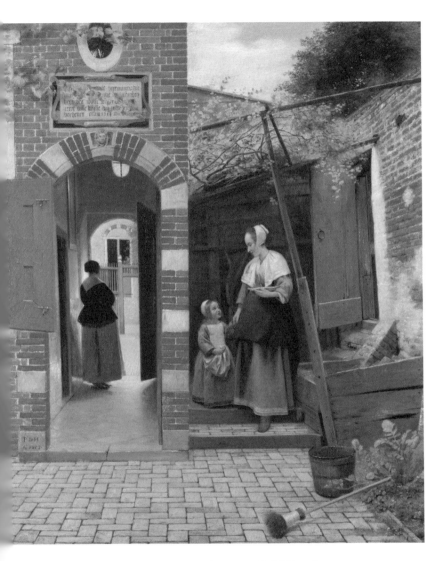

**뒷마당의 모녀**

피터르 더 호흐,
캔버스에 유채, 1658년, 런던 내셔널갤러리

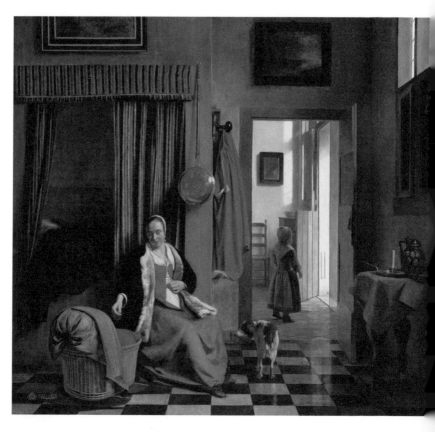

**요람 옆에서 보디스에 수를 놓는 어머니**

피터르 더 호흐,
캔버스에 유채, 1659-60년경, 게멜데 갤러리

그때 왜 그렇게 서럽게 울었니? 그때 뭘 보고 걸어간 거니? 그날 뒷문에서 뭘 보았니?

아이는 차마 말할 수 없다. 그때 잠깐 다른 세상을 엿보았다는 걸.

# 손 의
# 뒷 모 습

평소에는 스스로의 뒷모습을 볼 수 없지만 뒷모습을 암시하는 부분을 볼 수는 있다. 손등이다. 예전에는 자기 손등을 볼 일이 그리 많지 않았지만 요즘은 컴퓨터의 자판을 두드릴 때마다 손등을 본다. 일 좀 하는 이들이 모인 커피점이나 공동 작업 공간에서는 다들 노트북 화면과 자기 손등만 보며 앉아 있다.

깃털을 깎아 잉크에 찍어 글을 쓰던 옛 문인들이 오늘날처럼 자판을 두드려 글을 완성하는 시대가 올 거라고 상상이나 했을까? 나는 스스로가 영미덥지 않은데, 이상하게도 자판 위의 손은 어딘지 든든해 보인다. 내 것이 아닌 것 같아 그렇다. 나의 의지와 계산은 손을 따라가지 못한다. 알 수 없는 힘으로 손은 현란하게 움직이며 나를 잡아끌고 일을 굴린다.

손은 자판 위에 떠 있다. 물론 실제로는 자판 위로 손가락이 옮겨 다니면서 무게를 이리저리 옮기고 있을 뿐이다. 어쩌면 글을 쓰는 비결은 일단 자판에 손을 올려놓는 것이다. 자판 위로 무너질 수는 없으니까 손은 스스로를 일으켜 세워 전진할 수밖에 없다. 자판 위의 손이 발작이라도 하는 것처럼, 신들린 것처럼 나아가면 컴퓨터의 화면에는 밝은 무언가가 펼쳐진다. 키보드 위의 손은 빛을 쥐며 나아간다.

# 고뇌하는 손

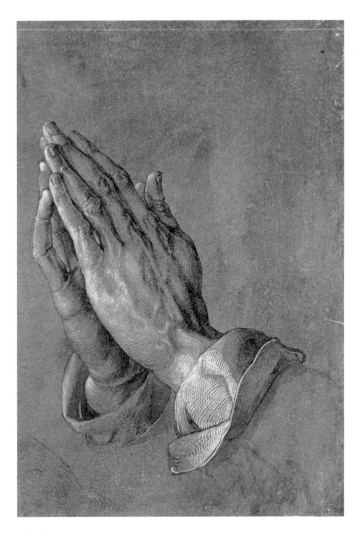

**기도하는 손**

알브레히트 뒤러,
종이에 펜과 잉크, 1508년경, 알베르티나 미술관

뒤러가 습작으로 그린 〈기도하는 손〉은 마주댄 두 개의 손을 묘사했다. 기도하는 손은 등을 내보인다. 손등은 딱딱한 나무껍질 같다. 바깥쪽으로는 메말라 비틀어지고 바스러지지만 안쪽으로는 싱싱한 수액이 흐른다. 손끝이 경건하게 하늘을 가리키는 와중에도 손바닥과 손바닥은 서로 공모한다. 뒤러는 화가로서의 욕망에 굴복했다. 단조로움을 피하기 위해 오른손의 새끼손가락을 살짝 구부러지게 그린 것이다. 완전히 닿지 않은 두 손바닥의 사이로 사이로 균열처럼 동요를 내비친다.

유럽의 회화와 조각에서는 손의 모양이나 동작으로 감정이나 신념을 드러낸 예가 많다. 특히 로댕은 손으로 격정과 고통을 드러내는 수법을 즐겨 구사했다. 〈칼레의 시민들〉을 만들 무렵부터 두드러진다.

1346년 9월, 백년전쟁 초에 잉글랜드군은 칼레를 포위했고, 다음해 8월 칼레 사람들은 성문을 열기로 결정했다. 잉글랜드 국왕 에드워드 3세는 도시를 온전히 두는 대신 시민 여섯을 처형할 테니 성문을 나와 걸어오라고 했다. 외스타슈 드 생피에르를 비롯한 여섯 명의 칼레 시민이 목에 밧줄을 걸고 잉글랜드군 진영으로 향했다. 국왕은 이들을 처형하려 했지만 왕비가 만류했다. 임신중이었기에 상서롭지 않은 기운을 받을 거라는 이유였다. 에드워드는 시민들을 살려 보냈고, 칼레는 약탈과 살상을 겪지 않고 도시를 보전할 수 있었다.

이는 연대기 작가인 장 프루아사르의 기록이다. 뒷날의 연구자들은 기록의 신빙성을 의심했다. 여섯 시민은 당시 관례에 따

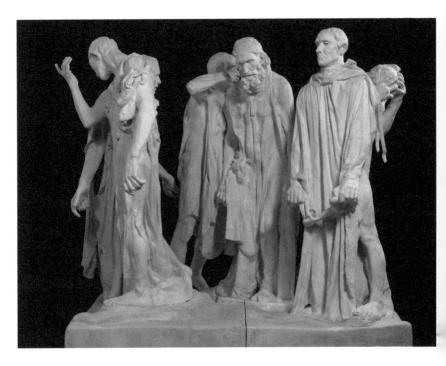

**칼레의 시민들**

오귀스트 로댕,
석고, 1889년, 로댕 미술관

라 항복 의사를 표했을 뿐, 애초부터 에드워드는 이들을 죽일 생각이 없었다고도 한다. 1884년에 칼레 시로부터 생피에르를 청동으로 만들어달라는 의뢰를 받은 로댕은 이야기를 구실 삼아 여섯 남자의 고뇌와 동요를 장대한 드라마로 만들었다.

도시를 구하기 위해 맨 처음 자원했다는 생피에르가 한가운데 있다. 그는 자신을 뒤로 잡아당기는 공포와 회한을 이겨내기 위해 몸을 숙이고 무거운 걸음을 내딛는다. 오른편에서는 장 데르가 성문 열쇠를 들고 있다. 몸을 꼿꼿이 세운 모습은 결연한 의지를 보여주지만 스스로는 참담한 심정을 가리기 위해 안간힘을 쓴다. 당장이라도 눈물이 흘러나올 것 같은 표정이다. 맨 앞에서 걷는 피에르 드 비상은 고개를 숙이며 오른손을 들어올린다.

손을 들어 손바닥이 자기 쪽으로 오도록 돌리는 그의 몸짓은 유럽인들이 이따금 보여주는 것으로, 상대에게 적개심을 갖고 있지 않음을 보여주며(의지를 거스르려면 손바닥을 보일 테니), 그러면서도 자신의 책임을 회피하는 태도 혹은 체념(어차피 이렇게 될 수밖에 없었어)을, 때로는 비판적인 의문(이렇게밖에 할 수 없었나?)을 담는다.

드 비상의 손은 이처럼 복잡하고 모순적인 분위기를 연출한다. 로댕은 서로 가까이 선 장 드 피엔의 손과 피에르 드 비상의 손을 대비시켰다. 드 비상은 손을 들면서 손등을 내보인다. 드 피엔의 손은 아래로 내려와 손바닥을 내보인다. 드 피엔은 뭔가 호소하는 듯, 혹은 작별이라도 고하는 듯 뒤쪽으로 돌아서 있다.

여섯 남자는 얼핏 보면 앞으로 나아가는 것 같지만, 전체적으

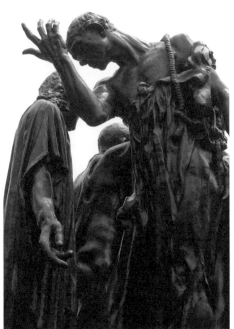

**칼레의 시민들**(세부)

오귀스트 로댕,
석고 또는 청동, 1889년,
로댕 미술관

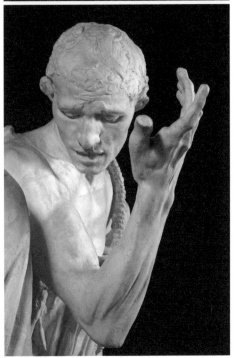

로는 한자리에서 빙빙 도는 모양새다. 사방으로 뒷모습을 보인 채 걸으며, 몸을 틀며, 숨으려 하고, 그러자니 숨을 곳도 없고 돌이킬 수도 없어 괴로워하며 몸부림친다.

피에르 드 비상의 오른손은 여섯 남자가 모여 만들어낸 배의 닻 같다. 드 비상은 손을 들어 보이는데서 그치지 않고 더 적극적으로 손목을 틀고 있다. 오른손은 새끼손가락부터 안쪽으로 말려든다. 팔꿈치가 꺾이거나 어깨가 빠지지 않는 이상 저보다 더 돌릴 수는 없다. 하지만 할 수만 있으면 더 틀려는 것 같다. 꺾어서 걸음을 멈출 수만 있다면. 이 자리에 박힐 수만 있다면.

# 대성당과
# 키스

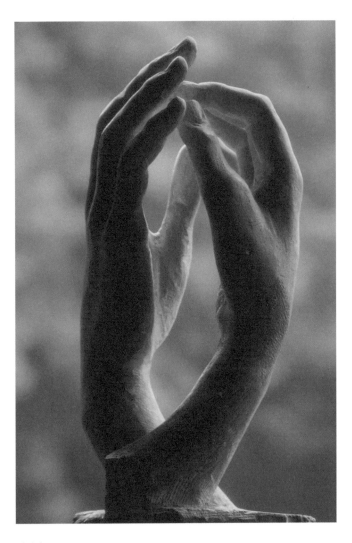

**대성당**

오귀스트 로댕,
석고, 1908년, 로댕 미술관

원숙기를 지나며 로댕은 아예 손을 독립된 주제로 삼았다. 인체의 말단으로 한 인간의 감정, 나아가 인류의 보편적인 주제를 드러내려는 야심이었다. 〈신의 손〉, 〈악마의 손〉, 〈연인의 손〉 그중에서도 유독 자주 거론되는 것이 〈대성당〉이다.

〈대성당〉이라는 제목은 고딕 대성당에 로댕이 품었던 감정에서 비롯되었다. 중년 이후로 고딕 미술, 특히 고딕 대성당에 관심을 쏟았던 로댕은 말년에『프랑스의 대성당Les Cathédrales de France』을 출간했다.

고딕 미술은 북부 이탈리아의 르네상스를 중심으로 서술된 역사에서는 폄하되기 일쑤였다. 이탈리아 르네상스는 고대 그리스와 로마의 찬란한 전통을 계승한 것이라며, 고대와 르네상스 사이에 자리잡은 고딕은 암흑시대의 탈선과 조야함을 대표하는 명칭으로 취급하곤 했다. 하지만 고딕 대성당을 실제로 본 이들은 찬탄을 금치 못한다. 고딕 대성당은 돌로 된 무거운 천장을 최대한 높이 끌어올리려는 기이한 열정의 소산으로, 수 세기에 걸친 연구와 시행착오 끝에 이룬 불가사의한 균형을 보여준다.

서로 손바닥을 마주한 두 손. 저것은 기도인가? 제의祭儀인가? 아니, 윤무輪舞이고 애무이다. 저 두 손은 한 사람의 손이 아니다. 둘 다 오른손이다. 두 개의 손은 서로 맞물리듯, 서로를 뒤따라가듯 마치 '꼬리를 문 뱀'처럼 돌고 돈다. 돌면서 공간을 만들어내고 돌면서 상승한다. 상승하는 공간이다.

로댕의 〈대성당〉은 제목에 어울리지 않게 너무 에로틱한 게 아닐까? 하지만 고딕 대성당이 추구한 감각적인 극치에 비한다

면 로댕의 조각은 오히려 단순하고 절제되어 있다. 〈대성당〉의 두 손은 서로 닿지 않고 만지지 않지만 서로를 좇으며 자연스레 회전한다. 그런 점에서 로댕이 좀더 젊었던 시절에 만들었던 〈키스〉와 닮았다.

〈키스〉는 로댕이 대작 〈지옥의 문〉의 부분으로 구상했던 작품이다. 〈지옥의 문〉은 단테의 『신곡』에 나오는 지옥의 군상을 담은 것이고, 〈키스〉의 두 남녀는 『신곡』에 등장하는 프란체스카와 파올로이다. 시동생과 형수였던 프란체스카와 파올로는 끌리듯 서로에게 입을 맞추었고 이것이 죄와 비극의 시작이 되었으며, 이들은 죽임을 당한 것으로도 모자라 지옥에서 영원히 고통을 받아야 했다. 로댕은 이들을 〈지옥의 문〉에서 떼어내어 독립적인 조각으로 발전시켰다. 단테가 묘사한 '지옥의 죄인'이 아니라 보편적인 연인의 모습으로 만들었다.

남녀는 입을 맞추며 환희와 열락의 세계로 접어든다. 키스하고 사랑을 나누는 이들은 되도록 자신의 몸을 밀착하려 한다. 아니, 몸과 몸 사이에는 어찌되었든 공간이 있을 수밖에 없다. 하다못해 키스를 하는 이들은 입술과 목을 동시에 붙일 수 없다. 몸과 몸 사이의 공간은 애욕과 쾌감으로 출렁거린다. 이들은 입술을 축으로 회전한다.

남녀의 등이, 뒷모습이 두드러진다. 특히 여성은 남성보다 더 적극적이다. 좀 전까지는 어땠을지 모르지만 일단 입술을 포개기로 마음먹자 팔로 남성을 휘감는다. 자신들의 세계를 바깥으로부터 차단한다. 여성의 뒷모습만 따로 보자면 마치 길가에서 키

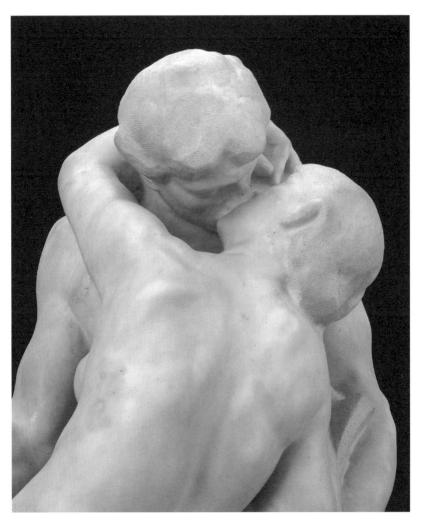

**키스**

오귀스트 로댕,
대리석, 1882년, 로댕 미술관

스하는 남녀가 지나가는 사람들로부터 등을 돌리며 외면하는 모습 같다. 뒷모습으로 자신들만의 공간을 확고하게 선언한다. 로댕은 인상주의 시대의 예술가답게, 그리고 고딕 대성당에서 영감을 얻은 예술가답게 빛을 능란하게 다루었다. 빛은 그가 깎고 빛은 것들 한복판에 성령처럼 강림한다. 뒷모습이라는 껍질 속에서 관능이라는 과육이 광휘를 발한다.

제6장

# 배 후

Faut-il peindre ce qu'il y a sur un visage?
Ce qu'il y a dans un visage?
Ou ce qui se cache derriére un visage?
얼굴에 드러나는 것을 그려야 할까?
얼굴에 담겨 있는 것을 그려야 할까?
아니면 얼굴 뒤에 숨은 것을?

피카소가 한 말이다. 여기서 '얼굴 뒤에 숨은 것'은 얼굴이라는 겉면의 안쪽, 그러니까 한 인물의 내면, 정신세계, 감정 등을 가리키는 것일까? 아니면 머리통의 뒤, 즉 뒤통수를 가리키는 것일까? 스페인 출신인 피카소가 구사한 프랑스어가 썩 매끄럽지는 않았다지만, 적어도 이 문장의 모호함은 피카소의 탓이 아니라 프랑스어의—그리고 공간과 위치를 가리킬 때 언어가 드러내게 되는—모호함에 기인한다. 오히려 피카소는 그런 모호함을 교묘하게 이용했다.

인물이나 사물 자체의 뒤쪽이라면 '뒤'는 바깥이다. 하지만 표면의 뒤쪽이라면 '뒤'는 안쪽이다. 드러난 것을 조종하는 숨겨진 공간이다.

# 등의
# 기억

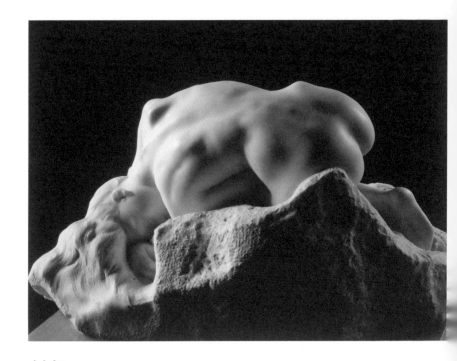

**다나이드**

오귀스트 로댕,
대리석, 1889년, 로댕 미술관

『말테의 수기』에서 릴케는 파리의 박물관에서 스케치를 하는 젊은 여성들에 대해 이렇게 썼다.

> 그러나 이들이 그림을 그리다가 팔을 올릴 때면 드레스의 등 단추 몇 개가 채워져 있지 않거나 아예 다 채워져 있지 않다는 게 드러난다. 그들의 손이 닿지 않는 단추가 한두 개 있다. 왜냐하면 이 옷을 만들 때만 해도 이들이 느닷없이, 그것도 혼자서 집을 나갈 줄은 아무도 몰랐기 때문이다.■

시상식을 비롯한 화려한 행사에서 여배우들은 등이 파인 옷을 입고 등장한다. 등은 치부가 아니니까 한껏 내보인다. 그렇게 드러난 등은 야릇하다.

있는 대로 드러나 있다. 하지만 중요한 것은 아무 것도 드러나지 않았다. 또는,

중요한 것은 아무 것도 드러나지 않았다. 하지만 있는 대로 드러나 있다.

등은 그렇게 널찍하지만 별 의미 없는 공간처럼 펼쳐진다. 로댕의 〈다나이드〉는 옆으로 길게 누운 여성의 등에 대한 기억이 만들어냈으리라 짐작되는 작품이다. 그리스 신화에서 한없이 물을 퍼담도록 저주받은 다나이드가 절망 속에 쓰러져 관능의 에너지로 땅을 덮고 있다.

■　라이너 마리아 릴케, 『말테의 수기』, 김재혁 옮김, 펭귄클래식코리아, 2010년, 130쪽.

등은 신기하다. 옆으로 놓이면 대지이고 일어서면 기둥이다. 뒷모습은 인간이 오래전부터 스스로의 몸을 척도로 삼아 세상을 가늠해왔던 기억을 불현듯 떠올리게 한다.

고티에 다고티Jacques Fabien Gautier d'Agoty가 그린 해부도는 널찍하고 밋밋하고, 그래서 대지를 연상케 하는 등을 무자비하게 열어젖힌 모습이다. 절개된 등은 등처럼 보이지 않는다. 펼쳐져 있기에 묘하게도 몸의 앞쪽처럼 보인다. 그런데 위쪽의 머리 부분은 뒷모습이라서, 마치 몸과 머리가 반대로 붙어 있는 것 같다.

화가는 자연의 비밀을 손에 넣기 위해 인간이라는 척도를 파헤쳤다. 등이 열리고 머리와 엉덩이를 잇는 길이 드러난다. 구약성경에서 야곱이 꿈에서 본 사다리가 이런 모습이었을까? 여성의 등껍질이 마치 천사의 날개처럼 펼쳐진 사이로 하늘과 땅을 잇는 사다리가 내려온다.

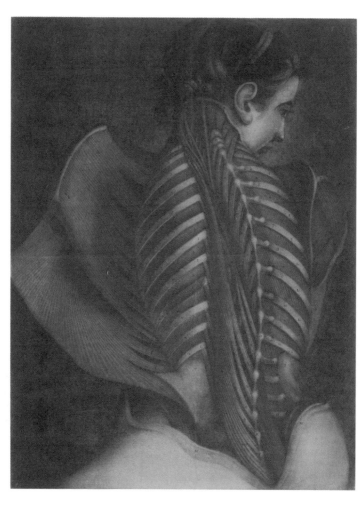

**척추 해부도**

자크 파비앙 고티에 다고티,
메조틴트, 1746년, 필라델피아 미술관

# 세계를 떠받치는 기둥

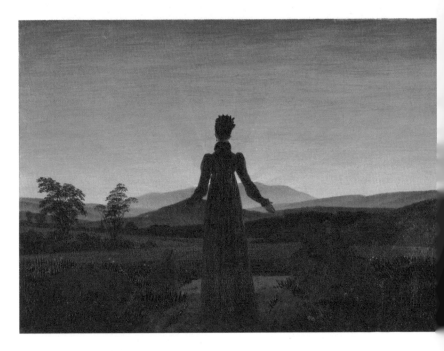

**떠오르는 태양 앞의 여인**

카스파르 다비트 프리드리히,
캔버스에 유채, 1818-20년경, 폴크방 미술관

독일 낭만주의 미술을 대표하는 화가 카스파르 다비트 프리드리히Caspar David Friedrich는 뒷모습을 많이 그린 것으로도 유명하다. 〈안개에 싸인 바다를 내려다보는 방랑자〉 같은 그림은 너무 많이 인용되어 이제는 하나의 아이콘이 되다시피 했다. 프리드리히의 그림에서 뒷모습으로 등장하는 인물들은 거대한 자연 속에서 개별성을 잃고는 영혼까지 바쳐 복속된다.

나이 마흔이 넘어서 스무 살이나 차이가 나는 여성과 결혼한 뒤로 프리드리히의 그림은 꽤 달라졌다. 신부에 비해 자신의 나이가 너무 많다는 의식을 그림 속에 드러내기도 했지만, 신부의 젊음과 발랄함을 훈풍처럼 만끽하면서 즐거워한 것 같다. 밝고 긍정적인 기운이 그림에서 드러난다. 다만 그토록 사랑하는 부인의 얼굴이 직접 보이도록 그린 그림은 없다. 아예 그리지 않았다고 단언할 수는 없지만, 얄궂게도 부인은 그의 그림에서 여러 차례 뒷모습으로만 등장한다.

〈떠오르는 태양 앞의 여인〉은 부인이 자신의 뮤즈임을 선언한 듯한 그림이다. 프리드리히의 그림은 대체로 비관적이고 우울하지만 이 그림은 긍정적인 분위기를 풍긴다. 그림에 화가 자신이 제목을 붙이지 않았기에, 이게 해가 뜨는 장면인지 해가 지는 장면인지 알 수 없다. 그림의 의미는 서로 반대되는 두 방향으로 내달린다.

프리드리히는 자신과 같은 낭만주의 계열의 화가인 필리프 오토 룽게Philipp Otto Runge에게서 영향을 받았다. 새벽의 여신 아우로라와 순진무구한 아이들을 담은 룽게의 〈아침〉은 새벽처럼 새

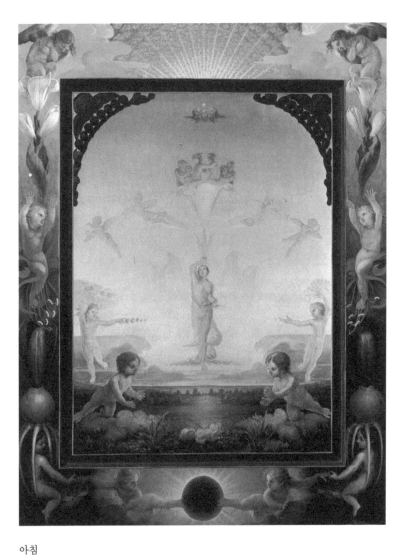

**아침**

필리프 오토 룽게,
캔버스에 유채, 1808년, 함부르크 미술관

로운 세상이 도래할 것이라는 희망적인 감정을 보여준다.

〈떠오르는 태양 앞의 여인〉은 룽게의 그림에 화답하는 그림이지만, 작위적이고 비현실적인 장치를 차마 그리지 못했던 프리드리히의 성향을 잘 보여준다. 주제는 신화적이지만 등장인물의 모습은 일상적이다. 룽게의 그림에 비추어볼 때 프리드리히의 그림은 해가 뜨는 장면을 그린 것이라고 할 수 있다. 프리드리히는 룽게의 그림 속 여신을 돌려세웠다. 햇빛을 역광으로 받은 여신은 대지에 뿌리를 내린 기둥 또는 나무처럼 보인다.

프리드리히는 부인과 함께하면서 누렸을 기쁨과 행복을 감각적으로 그릴 수는 없었다. 대신에 그는 하늘과 땅을 잇는 자리에 부인을 놓았다. 여러 종교와 신화에 등장하는 세계수世界樹, world tree다. 하늘과 땅을 잇고 땅 밑까지 뿌리를 뻗는 세계수는 말 그대로 하늘을 떠받치는 거대한 나무로, 우주의 기원과 구조를 드러내고 생명의 원천을 가리킨다. 북유럽 신화에 나오는 거대한 나무 위그드라실이 대표적이지만 단군신화에 언급된 신단수神壇樹처럼 동아시아의 신화와 종교에도 등장한다. 세계수는 낙원의 중심이기도 하다. 에덴동산의 한가운데 있었다는 생명의 나무 또한 세계수를 암시한다.

# 다윗의
# 뒷면

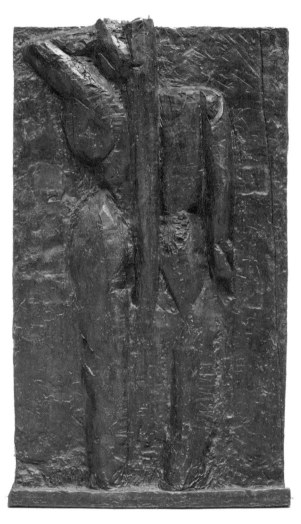

등
|
앙리 마티스,
청동, 1916년, 뉴욕 현대미술관

마티스는 주로 회화 작업을 했지만 조각에도 적극적이었다. 그가 만든 '뒷모습' 시리즈의 부조浮彫는 형상의 정수를 포착하려는 시도를 보여준다. 구체적인 요소들을 간략하게 바꿔가면서 마티스가 남긴 것은 척추였다. 여인의 뒷모습은 기둥이 되었다. 등은 하늘을 받치며 땅을 딛고 섰다. 뒷모습은 우주의 축이다.

조각 작품은 모든 각도에서 볼 수 있도록 만들어졌다고 생각하기 쉽지만, 조각가들은 보는 사람의 시선에 드러난 부분과 드러나지 않은 부분에 똑같은 공을 들이지는 않았다. 옛 조각 중에는 사람의 눈이 미치지 않은 부분을 대충 깎아놓은 것들을 적잖이 볼 수 있다. 특히 신전을 비롯한 건축물을 장식하는 조각이 그렇다. 바티칸의 산 피에트로 성당 옥상에 서 있는 사도들의 조각상도 뒷면은 허술하고 평평하다. 바티칸 광장은 무대이고 사도들의 뒷면은 무대의 뒤편인 것이다.

결코 소홀히 만들지는 않았지만 되도록 드러내지 않았으면 하는 뒷모습이 있다. 미켈란젤로가 피렌체를 위한 애국의 상징으로서 높이 4미터가 넘는 대리석을 깎아 만든 〈다윗〉은 정면과 측면에서 보면 당당하고 강렬하지만 뒷부분은 민망할 정도로 밋밋하다. 〈다윗〉은 오늘날 피렌체의 아카데미아 미술관에 원작이 놓여 있고, 미켈란젤로 광장 한복판에 청동으로 만든 모조품이 서 있다. 양쪽 모두 뒷모습이 훤히 드러나 있다. 미술사가 하인리히 뵐플린은 광장에 놓인 모조품의 뒷모습에 개탄했다.

그 청동상은 아주 불행한 방식으로 전시되었는데, 그것은

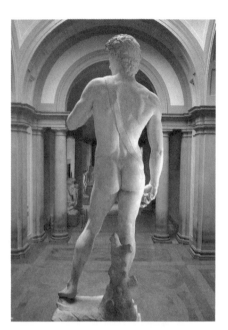

**다윗(뒷모습)**

미켈란젤로,
대리석, 1501-4년, 아카데미아 미술관

**성 조르조네(모조품)**

도나텔로,
대리석, 1415-7년,
오르산미켈레 성당

현대의 양식 없음을 잘 보여주는 일이다. 청동상을 거대한
노천 테라스 한가운데에, 얼굴보다 먼저 가장 끔찍한 모습
부터 보지 않을 수 없는 자리에 세웠다.■

　미켈란젤로 자신은 〈다윗〉이 뒷모습을 이토록 활짝 열어 보이
게 될 줄은 몰랐다. 그는 이 무렵까지 조각이 일반적으로 놓이는
방식을 막연히 생각했다. 중세 미술에서 많은 경우 조각은 건물
의 기둥이거나 벽에서 살짝 앞으로 나와 있는 정도였다. 어디까
지나 건축물에 부속된 것이었다. 르네상스 미술에서 조각은 건
축에서 벗어나 독자적인 위상을 지니게 되었지만 〈다윗〉이 애처
로울 정도로 분명하게 보여주듯, 아직까지는 조각에게 거처가 필
요했다. 벽감壁龕이 그런 공간이었다. 건물의 바깥쪽에 벽감을 만
들고 그 안에 조각상을 세워두는 것이 당시의 일반적인 방식이
었다. 미켈란젤로가 〈다윗〉을 만들면서 의식했을 것이 분명한 도
나텔로의 〈성 조르조네〉도 오르산미켈레 성당의 안온한 벽감 속
에 들어서 있다. 이와 달리 〈다윗〉은 헐벗은 채로 감당하기 어려
운 시선을 고스란히 받고 있다.

■　하인리히 뵐플린, 『르네상스의 미술』, 안인희 옮김, 휴머니스트, 2002년, 99쪽.

# 뒤돌아보는
# 부처님

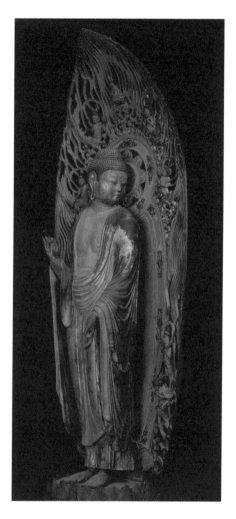

**에이칸도 아미타여래입상**

나무에 금박, 12세기, 교토

교토 에이칸도永觀堂에는 '뒤돌아보는 부처님'이 있다. 1082년 2월 15일 새벽, 당시 주지였던 에이칸이 불당에서 아미타상 주변을 걸으며 염불을 외우고 있었는데, 수미단에 안치되어 있던 아미타상이 내려와 에이칸을 앞장서 걸었다. 에이칸이 놀라서 멈춰 서자 아미타는 왼쪽 어깨 너머로 뒤돌아보며 "에이칸, 어서 따라와라"라고 말했다. 에이칸은 아미타의 그 존귀한 모습을 후세에 널리 알리고 싶어했고, 아미타상은 그때부터 이런 모습으로 굳어졌다.

물론 오늘날 에이칸도에 있는 부처님은 애초에 고개를 돌린 모습으로 제작된 것이다. 에이칸은 아미타의 뒷모습을 보았을 테니, 이 아미타상 역시 등을 보이도록 놓여 있어야 맞지 않을까. 하지만 부처님은 스스로의 뒤를 보이지 않고 벽에 바짝 붙어 서 있다. 그러다보니 이 불상은 귓등에 앉은 뭔가의 목소리를 듣는 것 같은 느낌을 준다. 중생을 돌아본다기보다는 자신만의 집착과 미련에 붙들려 있는 것 같다. 커다란 광배光背가 뒤쪽을 차단하고 있는데, 중생이 따라오는 걸 볼 수는 있는 걸까? 하긴, 어떤 것도 부처님의 눈길을 막을 수는 없으리라.

하지만 중생의 눈은 광배를 건너지 못한다. 불상은 광배로 뒤를 가리는 경우가 많다. 나라奈良의 도다이지東大寺 대불전에 들어앉아 있는 비로자나불은 돌아들어서 뒷모습을 볼 수는 있다. 하지만 부처보다 더 큰 광배가 뒤를 가리고 있다. 모처럼 무대 뒤로 들어왔다가 반대 방향으로 가려진 무대 막을 마주하게 된다.

# 부처님이
# 앉은 자리

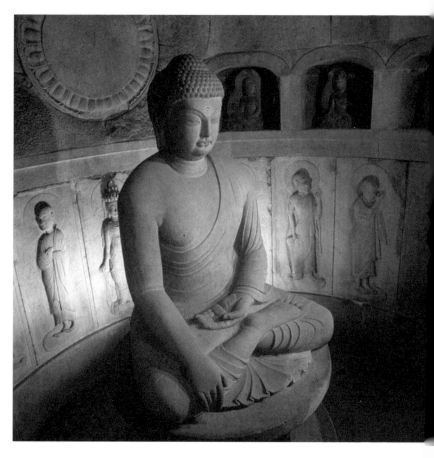

**석굴암 본존불**

화강암, 8세기, 경주시

내가 부처님의 뒷모습을 의식하게 된 건 어렸을 적 집에 있던 불상 때문이다. 높이가 40센티 정도 되었을까? 석굴암 본존불을 축소해놓은 모형이었다. 화강암으로 되어 있었고, 이마 한가운데는 모조 보석이 박혀 있었다. 이 모형은 좋은 대접을 받지 못했다. 주로 열린 방문이 바람에 닫히지 않도록 받치는 구실을 했다. 그러다보니 모형은 이리저리 방향을 바꿔가며 바닥을 돌아다녔다.

부처님의 뒷모습은 평평하고 밋밋했다. 옷의 주름이 얇게 몸을 감싸기는 했지만 이 또한 조각가가 마지못해 만들어놓은 것 같았다. 앞쪽에는 옷 주름이 있는데 뒤에는 주름이 없으면 말이 안 되니까, 어쩔 수 없이 최소한의 형식적인 처리만 한 것처럼 보였다.

대웅전에 앉은 부처님들은 뒤를 내주지 않으려는 듯 벽에 딱 붙어 있다. 물론 탁 트인 공간에서 당당하게 뒤를 보이고 있는 불상도 적잖이 있다. 1977년에 점안한 낙산사의 관음보살상은 옷자락을 뒤쪽으로 휘날리며 서 있고, 1996년에 봉안된 봉은사의 미륵불 역시 앞뒤를 가리지 않은 당당한 모습이다. 이들 대불은 어디까지나 서구 조각의 문법이 들어온 뒤에 조성된 것이다. 일본 가마쿠라의 대불은 13세기에 조성되었지만 뒤쪽을 스스럼없이 내보이며 앉아 있는데, 이는 애초에 불전佛殿 안에 안치되어 있었지만 강풍에 불전이 파괴되면서 오늘날과 같은 모습으로 앉아 있게 된 것이다. 즉, 이 대불은 처음 만들었던 사람들의 의도와는 달리 옥외로 끌려나온 것이라 할 수 있다. 몇몇 예외는 있

지만 바미얀의 대불, 둔황석굴의 불상과 용문석굴의 불상처럼 동아시아의 대불은 기본적으로 안쪽으로 파인 공간에 들어앉아 벽에 등을 딱 붙인 모습들이다.

석굴암은 동아시아 대불의 계보를 이었지만 앞선 대불들과 한 가지 분명한 차이가 있다. 중국의 대불들이 석회석을 파내고 깎아 조성된 것과 달리 한반도에서는 그처럼 굴을 파들어가기 어려웠기에 돌을 쌓아서 인공적으로 조성했다. 그 결과 석굴암의 본존불은 벽면에서 약간 앞쪽으로 나온 자리에 앉게 되었다. 신라 사람들은 본존불의 뒤로 돌면서 벽에 새겨진 십대제자상을 감상했을까? 그러면서 본존불의 뒷면도 찬찬히 쳐다보았을까?

오랫동안 잊혔던 석굴암은 1910년대와 1960년대, 두 차례의 대규모 보수 작업을 통해 널리 알려지게 되었다. 하지만 오늘날 석굴암의 모습이 여러모로 과거의 원형과 다르다는 점은 간과하기 쉽다. 특히 석굴암의 전실前室과 광창光窓을 둘러싸고 논쟁이 계속되고 있다. 이 책에서는 주실主室의 본존불 가까이 놓여 있던 것만을 상기하려 한다. 애초에는 본존불의 앞뒤로 각각 탑이 하나씩 놓여 있었다. 두 탑 중 하나는 한일합방 직전에 일본인 관료가 유출한 것으로 여겨진다. 또하나는 크게 손상된 채로 오늘날 경주 국립박물관에 보관되어 있다.

요컨대 본존불은 오늘날 보는 것처럼 시원스런 모습이 아니라 앞뒤가 탑으로 가려진 모습이었다. 본존불 뒤쪽에 탑이 놓여 있었을 테니, 참배자들은 그곳으로 지나다닐 수 없었을 것이다. 벽에 조각된 광배에 비추어 옛사람들의 생각을 더듬어볼 수 있다.

본존불은 뒤쪽의 벽과 떨어져 앉아 있지만, 광배는 본존불과 하나이다. 그렇다면 본존불과 광배 사이의 공간은? 물리적으로는 간격이고 빈자리일 뿐이지만 이 또한 부처이다.

# 어디가
# 뒤인가

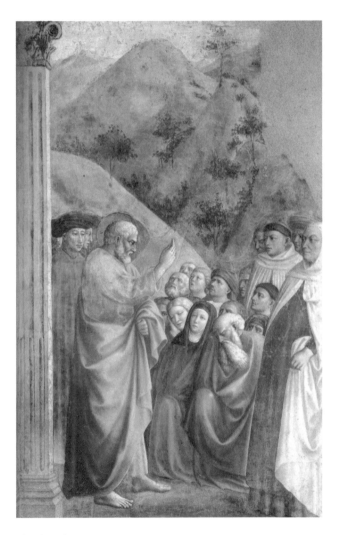

**설교하는 베드로**

마솔리노 다 파니칼레,
프레스코, 1426-7년, 브랑카치 예배당

이처럼 조형예술에서 거룩한 존재를 나타내기 위해 마련했던 광배가 뜻밖에 까다로운 물음으로 이어지기도 했다. 유럽 미술에서도 성인聖人을 묘사할 때 머리 뒤쪽에 광배를 넣었다. 그런데 중세 말부터 르네상스에 걸쳐서 화가들이 성인들을 입체감을 지닌 모습으로 실감나게 그리다보니 자연스레 뒷모습이 드러났다. 중세 미술에서는 성인들이 정면을 바라보고만 있었고, 머리 뒤에 광배를 그리면 되었으니 아무런 문제가 없었다. 그런데 성인이 고개를 돌리거나 몸을 다른 방향으로 움직이면 어떻게 해야 하나?

피렌체의 산타 마리아 델 카르미네 성당 브랑카치 예배당의 벽화를 보면, 광배를 놓고 화가들이 했던 고민을 엿볼 수 있다. 이 예배당의 벽화는 두 화가, 마솔리노Masolino와 마사초Masaccio가 나누어 그렸다. 오늘날의 눈에는 마솔리노가 옛 방식으로, 마사초는 새로운 방식으로 그린 듯하다. 마솔리노가 그린 인물들은 땅 위에 붙어 있는 게 아니라 둥둥 떠 있는 것 같다. 그림자를 그리지 않았기 때문이다. 마사초는 인물들의 발끝에 그림자를 분명하게 그려 넣었다. 인물의 입체감과 양감을 표현한 것도 마솔리노보다 마사초가 더 나아 보인다. 어디까지나 이 둘을 나란히 비교하다보니 그렇다는 것이다.

고개를 돌린 성인의 광배를 그릴 때, 마솔리노와 마사초의 방식은 결정적으로 달랐다. 마솔리노의 그림 속 베드로는 광배가 얼굴 옆에 붙어 있다. 반면 마사초는 광배를 베드로의 뒤통수에 달았다. 성인이 고개를 돌리면 뒤통수가 방향을 바꾸니까 광배

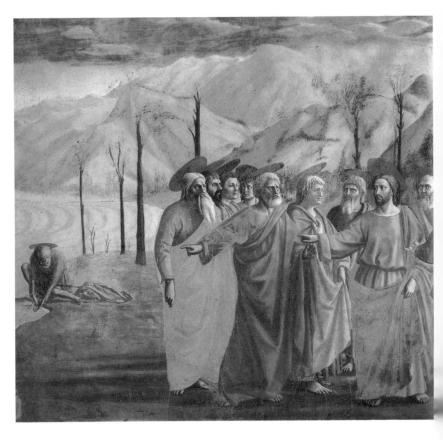

**성전세를 내는 예수**(세부)

마사초,
프레스코, 1425년, 브랑카치 예배당

도 따라 움직여야 한다고 여긴 것이다. 그 결과는 보다시피, 마치 금으로 만든 접시를 머리에 얹은 것 같은 모습이다.

'어디가 뒤인가?' 마솔리노는 성인이 어느 쪽을 향하느냐는 상관없이, 바라보는 쪽의 반대편이 뒤라고 생각했다. 마사초는 바라보는 사람과 상관없이, 성인의 몸의 뒷면이 뒤라고 생각했다. 마사초의 뒤에 등장한 레오나르도 다 빈치와 미켈란젤로는 성인을 묘사하면서 광배를 그리지 않았다. 얄궂은 노릇이다. 예술가들이 손에 넣은 입체적이고 사실적인 공간에는 거룩함을 위한 자리가 없었다.

# 조 용 한
# 세 계

침묵은 괴이하다. 뚜렷하면서도 모호하다. 말은 침묵을 찢는다. 옷감이나 종이가 찢어지기 직전에 보여주는 탄력처럼, 눈빛이 흔들리고 입술이 달싹인다. 침묵은 아름답고 심오하다. 그걸 경험하려면 말을 멈춰야 한다. 쉿. 그런데 침묵이 아름답다고 심오하다고 전하려면 말을 해야 한다. 쉿. 말은 침묵에 대해 수다스럽다. 침묵에 대한 말들은 이미지에 담긴 침묵에 대해서도 손을 뻗는다. 미술품은 말이 없다. 당연하지, 입이 없으니까. 하지만 미술은 침묵에 잠겨서는 소리를 흉내낸다. 그림이나 조각이 입을 빌리고 있으면 말소리가 들릴 것만 같다. 요하네스 페르메이르의 〈진주 귀걸이를 한 소녀〉는 입을 살짝 열고 있다. 무슨 말을 하고 있는 걸까? 무슨 말을 하려는 걸까? 목소리는 다음 순간에 그녀의 입에서 흘러나올 것이다. 영원히 유예된 다음 순간에.

뒷모습은 눈도 입도 없으니 말도 없다. 아니, 침묵 속에서도 늘 말을 할 준비가 되어 있다. 뒷모습은 침묵과 말 사이에서 부유한다.

# 상상은 투과하고
# 시선은 차단한다

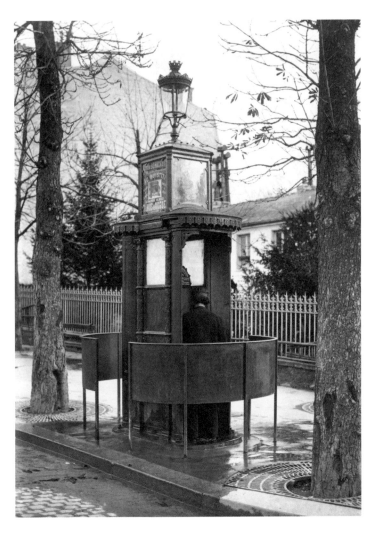

**가림막이 설치된 공중화장실**

샤를 마르빌,
알부민 실버 프린트, 1865년경, 빅토리아 주립 도서관

남성들 중에는 화장실에서 아는 사람―예를 들어 직장 상사, 교수님―을 만나면 인사를 나누지 말고 모르는 척해야 한다고 생각하는 이들이 있다. 요컨대 화장실 안에서는 서로 그 자리에 없는 사람인 양 해야 한다. 공중화장실은 묘하게 긴장된 공간이다. 생판 모르는 사람들 앞에서, 비록 뒷모습이기는 하지만 자신의 치부를 꺼낸 채로 서야 한다. 뒷모습이기에 무방비 상태지만, 뒷모습이기에 치부를 가릴 수 있다.

벌리고 선 다리 사이로 오줌 줄기가 보인다. 설령 오줌 줄기가 보이지 않더라도 오줌을 다 누었는지는 쉽게 알 수 있다. 오줌을 다 누고 나면 남성은 저도 모르게 부르르 떤다. 나이가 적은 남성들은 변기 앞에 서 있는 시간이 아까운 듯 쌩하니 떠나지만, 나이든 남자들은 소변기 앞에서 꾸물댄다. 변기 앞에 서서 보내는 시간은 나이를 드러낸다.

어느 도시나 그렇듯 파리는 위생 문제를 해결하는 데 오래도록 골몰해왔다. 1850년대에 오스만 남작의 주도로 대개조 사업이 시작되면서 파리의 편의시설은 대대적으로 정비되었다. 시내 곳곳에 공중화장실이 설치되었다. 본격적인 화장실 말고도 거리에 간이변소가 곳곳에 설치되었는데, 이 사진에 담긴 것처럼 남성이 간단히 소변을 볼 수 있는 곳이었다.

소변을 보는 남성의 모습이 지나다니는 사람의 눈에 고스란히 노출되어 있다. 오늘날 보기에는 난감하지만, 정작 이 시절의 남성들은 대수롭지 않게 여겼던 것 같다. 뒤로 돌아서 있기만 하면, 남들이 자기 속옷 속의 물건을 상상하건 말건 상관없다. 뒷

모습은 부끄러운 부분을 가려준다. 상상은 투과하고 시선은 차단한다.

물론 여성을 위한 이런 종류의 화장실은 없었다. 가뜩이나 차림새가 복잡했으니 여성은 행동반경이 작아질 수밖에 없었다. 남성의 뒷모습은 아무렇지도 않게 권력을 과시한다.

# 말 없는
# 사람들

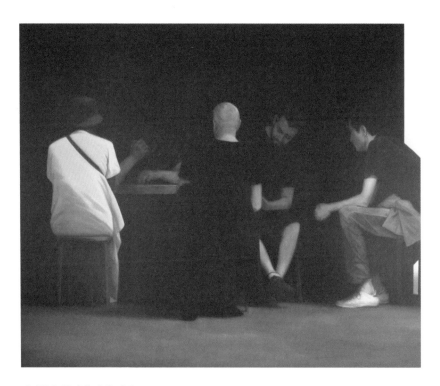

**테이블을 둘러싼 다섯 사람**

팀 아이텔,
캔버스에 유채, 2011년

뒷모습은 우울하다. 다른 방향으로 흐르는 시간을 보여주기 때문이다. 뒷모습을 보이는 존재와 엇갈리는 것처럼 우리는 세상과 엇갈린다. 뒷모습은 말을 걸어오지만, 대화 상대로는 썩 좋지 않다. 풀죽은 것처럼 물러서고 싶다가도 갑자기 손을 뻗어 멱살을 쥐고 흔든다.

팀 아이텔Tim Eitel은 뒷모습을 많이 그린 것으로 유명하다. 그림 속의 뒷모습이야 앞선 시대에도 많았지만 아이텔이 그린 뒷모습은 이런저런 의미로 현대적이다.

비교하자면 이렇다. 바로크 시대 예술가들 중에서 렘브란트는 뒷모습을 적극적으로 활용했다. 얼핏 화면을 차지하고 시야를 가리는 것처럼 보이지만 뒷모습을 보이는 인물의 앞쪽으로 강렬한 빛이 떨어지는 경우가 많다. 〈라자로를 살리는 예수〉에서 주역인 예수는 거의 뒤로 돌아선 모습이고, 무덤에서 소생하는 라자로는 신의 위력을 보이듯이 환한 빛에 쌓여 있다. 렘브란트와 그에게서 배운 네덜란드 화가들은 이런 식으로 뒷모습을 빛과 결합했다. 뒷모습은 극적이고 열정적이다.

하지만 아이텔의 그림 속 뒷모습에는 광휘가 없다. 테이블 주위에 둘러앉은 사람들은 말없이 어둠 속에 잠긴다. 누구나 우울하고 공허한 감정에 빠지면서도 한편에서는 극적인 계기를 기대한다. 하지만 아이텔은 어쭙잖은 감동이나 정열을 허락하지 않는다. 어둠과 고독을 직시하라고 한다.

그의 그림에서 뒷모습은 그저 얼굴과 표정을 숨기기 위한 장치가 아니다. 인물은 배경과 맥락 속에 흐릿해진다. 사람들은 바

깥세상과 차단된 채 스스로의 생각과 고민에 빠져 있다. 뒷모습은 출구 없는 침묵이다.

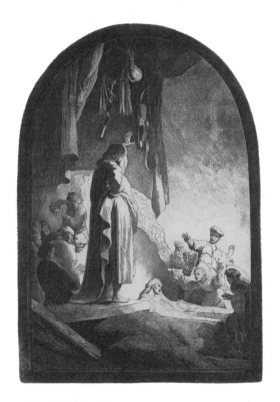

**라자로를 살리는 예수**

램브란트 판 레인,
에칭, 1632년경, 레이크스 미술관

# 뒷모습의
# 순도

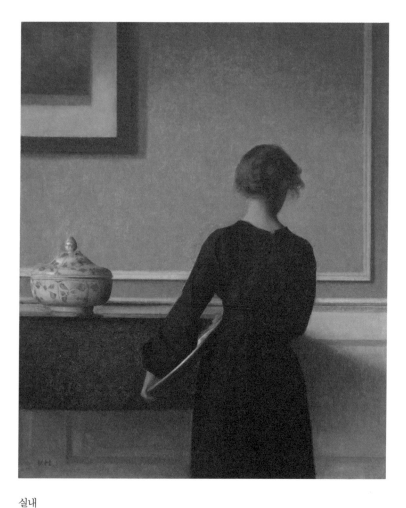

**실내**

빌헬름 함메르쇠이,
캔버스에 유채, 1903-4년, 라네르스 미술관

'100퍼센트의 뒷모습'. 무라카미 하루키의 흉내를 내서 이렇게 말해보고 싶다. 덴마크 화가 빌헬름 함메르쇠이Vilhelm Hammershoi 는 뒷모습의 순도를 여러 단계에 걸쳐 탐구하고 나열했다. 부인 인 이다를 모델로 삼았다고 한다.

그림 속 그녀는 누군가를 기다리고 있는 것처럼 보인다. 이쪽 을 외면하고 있는 것 같기도 한데, 모델은 자신의 뒤에서 그림을 그리는 화가를 의식할 수밖에 없다. 오로지 혼자 있던 시간 속 에서 그녀는 햇빛 속에 실내를 떠도는 먼지를 바라보며, 바닥이 삐걱대는 소리를 들으며 고독에 잠겼으리라. 그때 그녀의 모습을 볼 수 있다면 깊고 음울한 침묵을 그릴 수도 있었으리라.

하지만 뒷모습은 누군가에게 부러 등을 돌린 것이다. 함메르 쇠이가 찾으려고 했던 것은 '순수한 뒷모습'이라는 역설이다.

그림 속의 그녀는 어떤 계기를 찾고 있는 것 같다. 뒷모습으로 서 요구한다. 그러면서도 스스로 무엇을 원하는지 분명히 알지 못하고, 요구를 어떤 식으로 말해야 하는지도 모른다. 드물기는 하지만 함메르쇠이가 부인을 얼굴이 보이도록 그린 작품도 있다. 같은 사람이니 같은 감정을 지닐 터인데, 뒷모습이 아니라서 긴 장감이 사라진다. 뒷모습이 더 집요하고 완고하게 보는 이를 붙 잡는다. 뒷모습은 빛을 받으러 온 자의 얼굴이다.

# 침묵의
# 심연에서

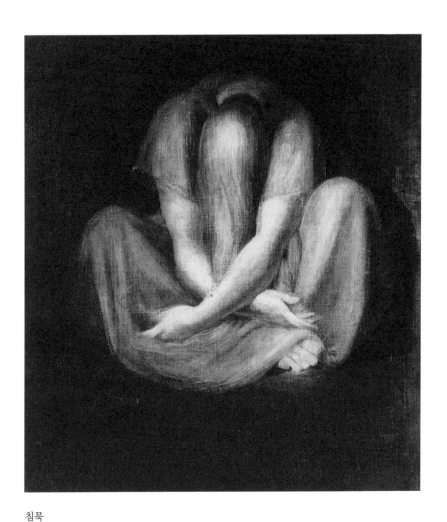

**침묵**

헨리 푸젤리,
캔버스에 유채, 1799~1801년, 취리히 미술관

침묵에도 여러 색깔과 층위가 있다. 어떤 침묵에는 불모와 공허가, 어떤 침묵에는 차단되고 억제된 감정이, 폭발할 것 같은 압력과 함께 담겨 있다. 뒷모습의 침묵은 때론 공격적이다.

뒷모습을 특별하게 만드는 요소는 많은 경우 머리칼이다. 그런데 머리칼로 얼굴을 가리거나 하면 무서운 형상이 된다. 한국과 일본의 공포영화에서 흰옷을 입고 산발한 여성은 귀신을 묘사할 때 단골손님이었다.

유럽의 늑대인간이나 드라큘라와 달리, 동아시아의 여성 귀신은 직접적으로 위해를 가하지 않는다. 그럼에도 목격자들은 귀신을 보기만 해도 나자빠지고 두려움에 떨다가 숨이 넘어간다. 1990년대 말에 등장한 '사다코'는 온몸을 비틀면서 다가와서는 머리칼 사이로 눈을 희번덕거린다. 그 눈이 드러나는 순간보다 고개를 숙이고 머리칼로 얼굴을 가린 모습이 더 두렵다. 극단적인 수동성과 익명성이 공포를 불러일으킨다.

기괴한 그림을 많이 그린 화가 헨리 푸젤리Henry Fuseli가 이번에는 침묵의 심연을 보여준다. 뒷모습은 입이 없는 외침이다. 지옥은 뒷모습으로 가득할 것이다.

# 돌아보지
# 마라

밥 딜런의 1965년 영국 투어를 담은 영화 〈돌아보지 마라Don't look back〉는 제목부터가 심상치 않다. 이 제목은 미국의 야구선수 사첼 페이지가 했다는 말에서 취한 것이다. "돌아보지 말라. 무언가가 당신을 따라잡을지 모른다."

페이지가 말하고 싶었던 게 뭔지는 금방 알 수 있다. 야구 경기는 투수가 공을 던지면서 시작된다. 그 공을 타자가 방망이로 치고, 그렇게 날아가는 공을 상대팀 선수들이 잡으려고 움직이는 동안 타자(주자)는 운동장을 돌아서 점수를 낸다. 이때, 달리는 주자는 상황을 살피려고 고개만 돌려도 그만큼 걸음이 늦어진다. 간발의 차로 세이프냐 아웃이냐가 결정되는 터라 주자가 뒤를 돌아보느라 소모하는 시간은 치명적인 결과로 이어진다. 그래서 야구에는 주루 코치가 있다. 주자는 자기 뒤를 보는 대신에 주루 코치가 눈앞에서 보내는 신호만 보면서 멈추거나 내달린다.

위험한 임무를 수행하는 밀정, 스파이가 등장하는 소설에서, 이들은 상대편 요원이나 군인, 경찰에게 쫓길 때 도망치면서 뒤를 돌아보지 않는 것을 철칙으로 삼는다. 돌아보느라 조금이라도 거리가 좁혀질 수 있고, 쫓아오는 상대를 보고 공포가 배가될 테고, 자기 얼굴을 상대에게 노출시키기 때문이다.

# 황홀한
# 이끌림

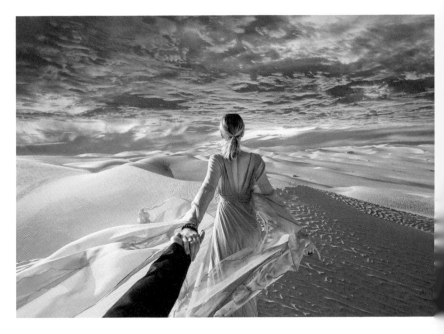

무라드 오스만의 인스타그램 사진

무라드 오스만,
2017년, 아부다비, www.instagram.com/muradosmann

그녀가 내 손을 잡아끈다. 그녀의 뒷모습 너머로 휘황한 풍경이 펼쳐진다. 그녀는 달콤한 꿈과 뜻밖의 절경 속으로 나를 끌고 간다. 뒷모습은 아름답고 환상적인 온갖 것들에 대한 약속이다. 그녀의 뒷모습은 아름다운 풍경의 일부, 혹은 비어 있는 중심이다. 앞서 가니까 뒤로 손을 뻗는 게 당연하지만, 기이하게도 이 손은 풍경이 나를 향해 내뻗은 촉수 같다.

러시아 사진가 무라드 오스만Murad Osmann이 찍은 사진이다. 사진 속의 여성은 그의 애인이었다가 이제 부인이 된 나탈리이고, 드러난 한쪽 손은 오스만 자신의 손이다. 오스만은 이런 구도로 사진을 수없이 찍었다. 물론 사진을 보는 남성이 자신의 손처럼 느끼도록 연출한 것이다.

이제는 이와 비슷한 사진을 인터넷에서 흔히 볼 수 있다. 그런데 오스만이 찍은 사진을 비롯해서 이런 사진은 대개 여성이 남성을 잡아끈다. 여성은 수영복 차림이거나 때로 알몸이다. 남성의 피학적인 쾌감과 기대감을 자극한다. 이끌린다는 것은 황홀한 경험이다.

오스만의 사진은 유예된 순간을 암시한다. 그녀는 나를 이끌기 위해 고개를 돌렸다. 얼마 지나지 않아 곧, 그녀는 다시 고개를 돌릴 것이다. 돌아보는 그녀는 과연 아까 봤던 모습 그대로일까? 어쩌면 다른 존재가 되어 있을 것만 같다. 풍경이 그녀의 얼굴에 담겨 나를 바라볼 것이다.

# 금기의
# 역설

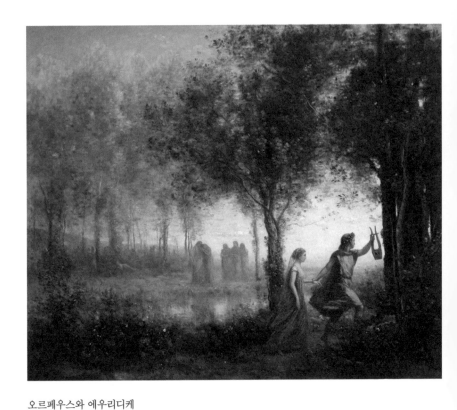

**오르페우스와 에우리디케**

장 밥티스트 카미유 코로,
캔버스에 유채, 1861년, 휴스턴 미술관

돌아보면 벌을 받는다. 그리스 신화에서 수금을 잘 탔던 오르페우스는 아내 에우리디케가 뱀에 물려 죽자 저승으로 내려가 그곳을 관장하는 신 하데스를 만난다. 오르페우스의 연주에 감동한 하데스는 에우리디케를 데리고 떠나도록 허락하며 한 가지 조건을 단다. 땅 위에 닿을 때까지 에우리디케를 돌아보지 말라는 것이었다. 오르페우스는 땅 위에 닿기 직전에 에우리디케를 돌아보고 만다. 그러자 에우리디케는 순식간에 저승으로 다시 끌려가버린다. 에우리디케가 마지막으로 본 오르페우스는, 파멸을 예감하면서도 뿌리치지 못한 호기심에 사로잡힌 얼굴이었다.

일본의 『고사기古事記』에서 여신 이자나미는 남신 이자나기와 교접하여 불의 신을 낳다가 심한 화상을 입고 죽는다. 이자나기는 땅 밑 세상으로 이자나미를 찾으러 간다. 땅 밑의 신들 또한 오르페우스의 이야기에서와 같은 조건을 건다. 땅 위에 닿을 때까지 이자나미를 돌아보지 말라는 것이었다. 이자나기 역시 호기심을 참지 못하고 땅 위로 올라서기 직전에 횃불로 이자나미를 비춰보고 만다. 이자나미는 살이 썩어가고 구더기가 득실거리는 모습이었다. 이자나기는 도망치고, 그러자 이자나미는 격분하여 이자나기를 뒤쫓는다. 이자나기는 큰 바위로 저승 입구를 막아버린다. 이로써 이승과 저승이 나뉘었다.

구약성경에도 돌아보다가 벌받은 이가 나온다. 의로운 사람이었던 롯은 소돔에 살았는데, 하느님은 소돔을 멸망시키기 전에 롯에게 가족을 데리고 피난하라고 미리 알려준다. 롯의 가족이 소돔에서 도망쳐 나올 때 등뒤로 불벼락이 떨어지는 소리가 들

린다. 롯의 아내는 뒤를 돌아보았고, 그 자리에서 소금 기둥이 되었다.

돌아보았다가 벌을 받은 사람은 이처럼 세계 곳곳의 신화와 전설에 등장한다. 이야기를 접하는 이들은 '돌아보지 말라'는 장치가 나오는 순간 이야기가 어떻게 될지 짐작한다. 등장인물은 돌아볼 것이고, 그 때문에 커다란 대가를 치를 것이다. 이야기 속에 금기가 등장하면 그것은 반드시 깨진다. 바꿔 말해, 금기는 깨지기 위해 등장한다. 낙원의 선악과를 먹지 말라는 금기를 깬 아담과 이브, 상자를 열지 말라는 금기를 깬 판도라, 에로스의 말을 거역하고 끝내 촛불을 들어 얼굴을 보고야 만 프시케……

돌아보는 행위는 호기심과 궁금증, 불안에서 나온다. 그런데 금기는 이를 억누르라고 한다. 금기라는 게 그저 깨지기 위해 등장한다면 금기를 만든 존재에게 문제가 있는 건 아닐까? 신은 금기를 제시하고, 악마는 금기를 깨라고 속닥거린다. 신과 악마는 서로 반대편에 있는 존재라기보다는 인간을 둘러싸고 협잡하는 존재다. 먹잇감으로 유혹하고 이리저리 휘둘러서 털어먹는 사기꾼들처럼 서로 역할을 나눠 인간을 농락한다. 금기야말로 신의 악마적 성격을 드러내는 장치이다. '돌아보지 말라'라는 금기는 동시에 '돌아보라'라는 강렬한 유혹이다. 금기를 깬 것은 그저 의지가 약했다는 의미를 넘어, 신의 의지를 거역하려는 의지를 드러낸 것으로 볼 수 있다.

금기를 준수하고, 금기에 복종하면, 우리는 더이상 그것을

의식할 수 없다. 그러나 위반의 순간 우리는 고뇌(고뇌가 없다면 금기도 없을 것이다.)를 느끼는데, 그것이 바로 원죄의 체험이다. 원죄의 체험은 완성된 위반, 성공한 위반으로 이어지고, 그 위반은 이제 금기를 유지하되 즐기기 위해 유지한다.■

■  조르주 바타유, 『에로티즘』, 조한경 옮김, 민음사, 2009년, 42쪽.

# 우리는
# 어디서 왔는가

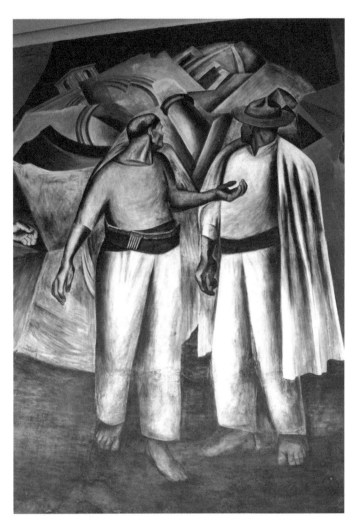

**무너진 옛 질서(세부)**

호세 클레멘테 오로스코,
프레스코, 1926년, 산 일데폰소 대학교, 멕시코시티

돌아본다는 건 의심하는 것이고 성찰하는 것이다. 믿음의 체계는 의심과 성찰을 좋아하지 않는다. 믿음을 공고히 할 수도 있지만 믿음을 무너뜨릴 가능성이 더 크기 때문이다. 영국의 극작가 존 오즈번John Osborne이 발표한 『성난 얼굴로 돌아보라Look Back in Anger』는 제2차세계대전이 끝나고 얼마 지나지 않은 1950년대에 삶에 대한 희망을 잃고 체제에 불만을 가득 품었던 청년 세대(앵그리 영맨)의 감정을 대변한 것으로 유명하다. 돌아보라는 제목부터가 당대의 보편적인 가치 기준을 거역하겠다는 의지를 드러낸다.

한데 돌아보면 무엇이 보일까? 스페인으로부터 독립한 뒤로 한동안 혼란과 내전을 겪었던 멕시코에서는 마침내 1911년 혁명을 통해 사회민주주의 정부가 수립되었다. 새 정부는 민족적 가치를 회복하고 새로운 사회에 대한 전망을 인민들에게 알기 쉽게 보여주기 위해 여러 공공기관의 벽에 대형 벽화를 그렸다. '멕시코 벽화 운동'의 시작이었다. 이 운동을 주도했던 예술가들 중 하나였던 호세 클레멘테 오로스코José Clemente Orozco가 그린 〈무너진 옛 질서〉는 혁명이 만들어낸 혼란과 모순을 둘러싼 감정을 보여준다. 일단 과거를 부쉈지만 이제는 어디로 갈 것이며 무엇을 새로 세울 것인가? 과거보다 나은 미래를 만들 수 있을까? 역사를 뒤돌아보는 사람들의 뒷모습이 아득하다.

새로운 체제를 선전하는 미술을 이야기할 때 중국의 현대미술을 빼놓을 수 없다. 류춘화劉春華가 그린 〈마오 주석 안위안에 가다〉는 마오쩌둥에 대한 찬양의 절정을 보여준다. 광부들의 총

파업을 주도하기 위해 안위안으로 가는 젊은 시절 마오의 모습이다. 마오는 마치 여러 산봉우리를 징검다리처럼 밟고 건너는 거인처럼 보인다.

마오가 사망하고 개혁개방의 시기로 접어들면서 젊은 예술가들은 마오를 비판하기 시작했다. 왕싱웨이王興偉가 그린 〈안위안으로 가는 길〉은 앞서 나온 류춘화의 그림에 대한 패러디이다. 이제 세상은 달라졌다고, 마오의 길을 따르지 않겠다고 외치고 있다.

뒷모습은 강력한 부정이다. 하지만 이 뒷모습은 마오의 그림자를 벗겨내지 못한다. 애초에 마오를 너무 의식했기 때문이다. 뒷모습은 앞모습에 질질 끌려간다. 오늘날 중국은 대약진운동과 문화대혁명이라는 재앙을 겪고 나서도 마오쩌둥에 대한 숭배를 거두지 않고 있다.

## 마오 주석 안위안에 가다

류춘화,
캔버스에 유채, 1967년, 개인 소장

## 안위안으로 가는 길

왕싱웨이,
캔버스에 유채, 1995년

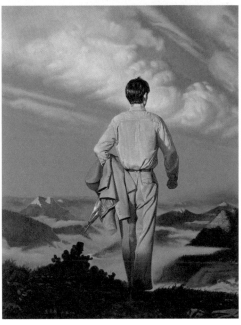

# 멀어지는
뒷모습

**작별**

레메디오스 바로,
캔버스에 유채, 1958년

오아시스가 1996년에 발표한 노래 〈Don't look back in anger〉는 제목부터가 오즈번의 희곡, 그리고 '성난 젊은이들'을 의식한 것처럼 보인다. 하지만 정작 가사는 지리멸렬하다. 딱히 '성난 젊은이들'을 다독인다거나 대놓고 면박을 주려는 것 같지도 않다. 곡을 쓴 사람들도 제목과 가사에 거창한 의미를 부여하지 말아 달라고 했다.

And so Sally can wait,

she knows its too late

as we're walking on by

샐리는 기다릴 수 있어요.

비록 그녀는 함께 걸어가기에는

너무 늦었다는 걸 알지만

Her soul slides away,

but don't look back in anger

I heard you say

그녀의 영혼이 떠나버린대도

화내며 뒤돌아보지 말아요.

난 당신이 한 말을 들었으니까요.

노엘 갤러거가 별 뜻 없이 썼다는 이 가사를 나름대로 분석해 보자면, 여기서 화자는 신화와 전설 속의 인물들처럼 무언가 문

제가 되는 존재, 장면으로부터 도망치는 게 아니다. 화자(그리고 미지의 여인 샐리)는 멀리서부터 '당신(우리)'을 향해 다가오고 있었고, '당신(우리)'은 그쪽으로 다가가고 있었다. 그런데 길이라고도 할 수 있고, 운명이라고도, 인연이라고도 할 수 있는 그 무엇인가가 어긋났다. 엇갈렸다. 서로 스쳐지나가게 되었다. 그러니 이제 스쳐지나가는 존재를 돌아보면 돌아보지 마라. 뒷모습만 보일 것이다. 아니, 혹여라도 뒷모습이 아닌 모습을 볼 수도 있다.

기차를 타고 가다가 맞은편에서 오는 기차를 맞이한 경험은 누구나 있을 것이다. 대개는 기차가 다가온다는 것도 모르고 있던 우리를 맞은편의 기차가 강타한다. 누군가를 겪는다는 건 그런 것이다. 기차가 고막을 때리며 스쳐지나가는 동안은 감히 돌아보지도 못한다. 겨우 고개를 돌려 멀어지는 기차를 바라보면 얄궂게도 고속열차는 뒷모습이 앞모습과 같다. 뒷모습이 멀어지는 게 아니라 앞모습이 빠른 속도로 뒤로 물러나는 것처럼 보인다. 저승으로 다시 끌려가는 에우리디케의 모습이 저랬을까?

멀어지는 모습은 뒷모습이어야 한다. 멀어지는 모습이 앞모습이라면 그것은 지금 내가 어디론가 끌려가고 있으며 돌이킬 수 없는 시간에 실려 떠내려간다는 의미이다. 1월의 신이자 문의 수호신인 야누스의 곁을 지나는 이들은 누구나 그 얼굴을 보며 흘러간다. 야누스는 문의 안쪽과 바깥쪽, 지나가는 해와 새로운 해를 모두 보기 위해 얼굴이 앞뒤로 달려 있기 때문이다.

연인들은 헤어져서 걷다가는 뒤돌아본다. 돌아보다가 어딘가에 부딪힐 수도 있으니까 그냥 서로 자기 갈 길을 가면 좋겠지만

보이지 않는 실이 당기기라도 하는 것처럼 거듭 돌아본다.

하지만 그녀는 한 번도 뒤돌아보지 않았다. 이제 오늘은 이걸로 끝이라는 것처럼. 오늘은 오늘의 문을 닫아야 한다는 것처럼. 문이 다시 열리면 집어삼켜져버릴까 두려워하는 것처럼. 그녀의 뒷모습은 완강했다.

그러던 그녀가 그날따라 돌아봤다. 손을 높이 들어 흔들었다.

그걸로 끝이었다.

마지막 모습이었다.

# 나가는
## 글

언제부터 뒷모습이라는 주제를 의식했을까? 스스로도 분명치
않다. 어렴풋이 짐작컨대 아사다 지로의 『철도원』을 읽었을 때
였던 것 같다. 소설가는 철도원 앞에 나타난 소녀를 묘사하면서
'백합꽃 같은 뒷모습'이라고 썼다. 아니, 이건 기억 속에서 왜곡된
표현이다. 원문은 이렇다.

> 그러나 어둑신한 부엌에서 백합꽃 같은 세일러복 등을 보이
> 며 소녀는 물 설거지를 시작했다.[■]

> 그러나 솜 두른 빨간 겉저고리를 걸치고 마루방에 단정히
> 앉은 소녀의 뒷모습이 한순간 죽은 아내의 등으로 보였던
> 것이다.[■■]

[■] 아사다 지로, 『철도원』, 양윤옥 옮김, 문학동네, 1999년, 37쪽.
[■■] 같은 책, 41쪽.

『철도원』은 영화로도 만들어졌고, 히로스에 료코가 역장의 모자를 쓰고 경례를 하는 영화 포스터도 여기저기 붙어 있었다. 나는 그 영화를 보지 않았고 앞으로도 보지 않을 것이다. 히로스에 료코건 누구건 '백합꽃 같은 뒷모습'보다 아름다울 리 없기 때문이다.

뒷모습에 대해서는 미셸 투르니에가 쓴 글이 비교적 널리 알려져 있다.

등은 거짓말을 할 줄 모른다.[*]

나는 나를 위해 세수하고 옷을 차려입지만 머리는 너를 위해 매만진다.[**]

이런 문장에는 마땅히 이미지가 따라와야 할 것 같았다. 투르니에 자신도 일찍이 그런 생각을 했다. 에두아르 부바가 찍은 흑백사진에 투르니에의 글을 곁들인 『뒷모습』이 1981년에 출간되었고, 국내에서는 2002년에 번역되어 나왔다. 그 아름다운 책을 펼쳐보면서 이런 생각을 했다. 뒷모습에 대한 이야기가 갓 시작되었다고. 나는 여러 미술품과 이미지에 담긴 매혹적인 뒷모습에 기대어 투르니에의 이야기를 이어가고 싶었다.

이 책에 대한 계획을 받아주시고 격려해주신 이봄 고미영 대

■  미셸 투르니에, 『뒷모습』, 김화영 옮김, 현대문학, 2002년, 7쪽.
■■  같은 책, 26쪽.

표님께 감사드린다. 원고를 꼼꼼하게 검토하고 중요한 여러 조언과 함께 이끌어준 이승환님께도 감사드린다.

2018년 8월

이연식

<div align="center">

도 판
목 록

</div>

## 표지

·앤드루 와이어스, 〈더내로우스에서〉, 패널에 템페라, 1960년 ©2018
Andrew Wyeth / SACK, Seoul

## 제1장 보이지 않는 눈길

1. 크리스티나를 위하여
 ·앤드루 와이어스, 〈크리스티나의 세계〉, 패널에 템페라, 1948년, 뉴
  욕 현대미술관 ©2018 Andrew Wyeth / SACK, Seoul
2. 작품이 된 관객
 ·토마스 슈트루트, 〈시카고 미술관 II〉, 크로모제닉 프린트, 1990년
  ©Thomas Struth

## 3. 커샛과 드가

· 에드가 드가, 〈루브르의 메리 커샛〉, 파스텔, 1879-80년, 개인 소장

· 에드가 드가, 〈루브르의 메리 커샛〉, 에칭, 1879-80년, 브루클린 미술관

## 제2장 뒷모습의 표정

### 1. 괴테의 착각

· 헤라르트 테르보르흐, 〈아버지의 충고〉, 캔버스에 유채, 1654년경, 레이크스 미술관

### 2. 다시 등장한 그녀

· 헤라르트 테르보르흐, 〈편지를 읽는 여인〉, 캔버스에 유채, 1650-60년, 예르미타시 미술관

· 헤라르트 테르보르흐, 〈말을 탄 사람의 뒷모습〉, 종이에 흑연, 1625년, 레이크스 미술관

· 헤라르트 테르보르흐, 〈말을 탄 사람의 뒷모습〉, 패널에 유채, 1634년경, 보스턴 미술관

### 3. 군중 속에 선 추기경의 고독

· 앙리 카르티에 브레송, 〈파리를 방문한 파첼리 추기경〉, 젤라틴 실버 프린트, 1938년 ©Henri Cartier-Bresson, Magnum Photos / Europhotos

## 제3장 엉덩이

1. 두번째 얼굴
 · 알브레히트 뒤러, 〈네 마녀〉, 종이에 인그레이빙, 1497년, 워싱턴 국
   립미술관

2. 가장 엉덩이다운 순간
 · 귀스타브 쿠르베, 〈목욕하는 여인들〉, 캔버스에 유채, 1853년경, 파
   브르 미술관
 · 테오도르 제리코, 〈돌격하는 근위기병〉, 캔버스에 유채, 1812년, 루
   브르 박물관

3. 엉덩이의 남성성
 · 토머스 에이킨스, 〈수영〉, 캔버스에 유채, 1885년, 아몬 카터 미술관
 · 앤디 워홀, 〈금빛 바탕 엉덩이〉, 석판화, 1955년 ©2018 The Andy
   Warhol Foundation for the Visual Arts, Inc. / Licensed by
   SACK, Seoul

4. 하나로 묶인 두 사람
 · 로라 나이트, 〈누드모델과 함께 있는 자화상〉, 캔버스에 유채, 1913
   년, 영국 국립 초상화 미술관 ©Reproduced with permission of
   The Estate of Dame Laura Knight DBE RA 2018. All Rights
   Reserved

5. 훔쳐본 대가
 · 야콥 요르단스, 〈기게스에게 아내 니시아를 보여주는 칸다울레
   스〉, 캔버스에 유채, 1646년, 스웨덴 국립미술관

## 제4장 다른 세상으로 난 길

### 1. 회화라는 무대

· 조토 디 본도네, 〈학자들 사이에 있는 예수〉, 프레스코, 1304-6년, 스크로베니 예배당

### 2. 나는 여기, 이 자리에 있었다

· 얀 반 에이크, 〈아르놀피니 부부의 초상〉 패널에 유채, 1434년, 런던 내셔널갤러리

### 3. 역전된 공간

· 디에고 벨라스케스, 〈라스 메니나스〉, 캔버스에 유채, 1656년경, 프라도 국립미술관

### 4. 무대 안의 창

· 피터르 더 호흐, 〈여인과 군인들〉, 캔버스에 유채, 1658년, 런던 내셔널갤러리

· 피터르 더 호흐, 〈뒷마당의 모녀〉, 캔버스에 유채, 1658년, 런던 내셔널갤러리

· 피터르 더 호흐, 〈어머니와 아이들〉, 캔버스에 유채, 1659-60년경, 게멜데 갤러리

## 제5장 손의 뒷모습

1. 고뇌하는 손
   - 알브레히트 뒤러, 〈기도하는 손〉, 종이에 펜과 잉크, 1508년경, 알베르티나 미술관
   - 오귀스트 로댕, 〈칼레의 시민들〉, 석고 또는 청동, 1889년, 로댕 미술관
   - 오귀스트 로댕, 〈대성당〉, 석고, 1908년, 로댕 미술관
 2. 대성당과 키스
   - 오귀스트 로댕, 〈키스〉, 대리석, 1882년, 로댕 미술관

## 제6장 배후

1. 등의 기억
   - 오귀스트 로댕, 〈다나이드〉, 대리석, 1889년, 로댕 미술관
   - 자크 파비앙 고티에 다고티, 〈척추 해부도〉, 메조틴트, 1746년, 필라델피아 미술관
2. 세계를 떠받치는 기둥
   - 카스파르 다비트 프리드리히, 〈떠오르는 태양 앞의 여인〉, 캔버스에 유채, 1818-20년경, 폴크방 미술관
   - 필리프 오토 룽게, 〈아침〉, 캔버스에 유채, 1808년, 함부르크 미술관
3. 다윗의 뒷면

· 앙리 마티스, 〈등〉, 청동, 1916년, 뉴욕 현대미술관

· 미켈란젤로, 〈다윗〉(뒷모습), 대리석, 1501-4년, 아카데미아 미술관

· 도나텔로, 〈성 조르조네〉(모조품), 대리석, 1415-7년, 오르산미켈레
성당

4. 뒤돌아보는 부처님

· 에이칸도 아미타여래입상, 나무에 금박, 12세기, 교토

5. 부처님이 앉은 자리

· 석굴암 본존불, 화강암, 8세기, 경주시

6. 어디가 뒤인가

· 마솔리노 다 파니칼레, 〈설교하는 베드로〉, 프레스코, 1426-7년,
브랑카치 예배당

· 마사초, 〈성전세를 내는 예수〉(세부), 프레스코, 1425년, 브랑카치
예배당

**제7장 조용한 세계**

1. 상상은 투과하고 시선은 차단한다

· 샤를 마르빌, 〈가림막이 설치된 공공화장실〉, 알부민 실버 프린트,
1865년경, 빅토리아 주립 도서관

2. 말없는 사람들

· 팀 아이텔, 〈테이블을 둘러싼 다섯 사람〉, 캔버스에 유채, 2011
년 ⓒcourtesy Galerie EIGEN+ART Leipzig/Berlin and Pace

Wildenstein

· 렘브란트 판 레인, 〈라자로를 살리는 예수〉, 에칭, 1632년경, 레이크 스 미술관

3. 뒷모습의 순도

· 빌헬름 함메르쇠이, 〈실내〉, 캔버스에 유채, 1903-4년, 라네르스 미 술관

4. 침묵의 심연에서

· 헨리 푸젤리, 〈침묵〉, 캔버스에 유채, 1799-1801년, 취리히 미술관

**제8장 돌아보지 마라**

1. 황홀한 이끌림

· 무라드 오스만의 인스타그램 사진, 무라드 오스만, 2017년, 아부다 비 www.instagram.com/muradosmann ©Murad Osmann / #FollowMeTo Team

2. 금기의 역설

· 장 밥티스트 카미유 코로, 〈오르페우스와 에우리디케〉, 캔버스에 유채, 1861년, 휴스턴 미술관

3. 우리는 어디서 왔는가

· 호세 클레멘테 오로스코, 〈무너진 옛 질서〉(세부), 프레스코, 1926 년, 산 일데폰소 대학교, 멕시코시티

· 류춘화, 〈마오 주석 안위안에 가다〉, 캔버스에 유채, 1967년

· 왕싱웨이, 〈안위안으로 가는 길〉, 캔버스에 유채, 1995년 ⓒWang
Xingwei / Galerie Urs Meile

4. 멀어지는 뒷모습

· 레메디오스 바로, 〈작별〉, 캔버스에 유채, 1958년 ⓒRemedios
Varo / VEGAP, Madrid-SACK, Seoul, 2018

# 뒷모습

초판 1쇄 인쇄  2018년 8월 23일
초판 1쇄 발행  2018년 8월 30일

지은이  이연식
펴낸이  고미영

책임편집  이승환　　　　　　　　　　　펴낸곳  (주)이봄
디자인  이현정　　　　　　　　　　　　출판등록  2014년 7월 6일 제406-2014-000064호
마케팅  정민호 한민아 최원석 안민주　　주소  10881 경기도 파주시 회동길 210
홍보  김희숙 김상만 이천희　　　　　　전자우편  yibom01@gmail.com
제작  강신은 김동욱 임현식　　　　　　팩스  031-955-8855
제작처  한영문화사　　　　　　　　　　문의전화  031-955-1909

ISBN  979-11-88451-27-2  03600

 **springtenten**　　 **yibom_publishers**